KUSAMA
The Graphic Novel

草間彌生
執念, 愛與藝術

ELISA MACELLARI
文、圖 埃莉薩・馬切拉里
譯 呂奕欣

草間彌生
執念、愛與藝術

埃莉薩·馬切拉里
（Elisa Macellari）

我愛上草間彌生已經很久。二〇一一年，我去了一趟馬德里，在索菲婭王后國家藝術中心博物館（Reina Sofia Museum）恰好碰上她的大型回顧展，初次親眼一睹其大作風采。那就像一不小心，在路中央踢到了塊石頭，然而它指引我正確的方向。我並未刻意尋找，但它就在那邊，準備滾入我的生命。當時我對草間彌生的名作相當熟悉，只是對她一九六〇與七〇年代的作品尚一無所知。

草間彌生一九五八年遷居紐約，開始建立起最具代表性的形象：這座城市是嬉皮聚集地，並以和平主義來回應美國的政治抉擇和越戰。草間彌生成為這些另類運動的女王，即使是日本人，又身為女性，依然在藝術界取得卓越地位。雖然她不像同行的美國白人男性取得商業上的成就，但不知怎地，她已懂得如何讓人注意其作品，同時對自己的藝術保持初衷，毋須屈服於時下風潮。

她在提到自己時曾說：「就像行駛在沒有盡頭的公路上，這輩子都會是如此。」這條路上無法繞道，也找不到替代出口，是一條以忘我的決心所闢出的漫漫長路，雖有許多痛苦片刻，但遠遠優於沒有藝術的生活。

我深深同情她的苦痛，認為她能把精神疾病轉化為自我藥療，實在是具備著深度的美麗奇蹟。在我創作這本書的那幾個月，草間彌生就像扮演著母親的角色，是永遠尋找真理的典範。

時至今日，草間彌生是藝術刊物的常客。她是大型展覽的主角，其藝術裝置總能吸引參觀者大排長龍，她的作品也在社群媒體上被分享。她是時尚領袖，看起來宛如從迷幻童話中走出來的角色。然而在她漫長的事業生涯中，也曾出現約二十年的黑洞，那段時間，大家遺忘了她是誰。她年紀稍長後，由於神經系統出問題，遂於一九七三年遷回日本，遠離藝術界的中心。殘酷的體制猶如巨大的虛空，會讓人消失其中，且似乎能抹去那人過往的所有成就。

但在這樣的時刻，會彰顯出一個人存在的真正目的——她唯一的目標，就是別停下追尋的腳步。

草間彌生這號人物汲取著東西方文化；她在美國社會體驗到當代文化之時，也保有源自於日本傳統的扎實核心。這樣的交融帶來訴說新語言的能力，展現新的表達形式，讓我們能毫無障礙，一探世界。

基於這些理由，我決定訴說她的故事。「沒有任何痛苦能讓我洩氣。我就是這樣誕生，這樣生存，也會繼續這樣活下去。」

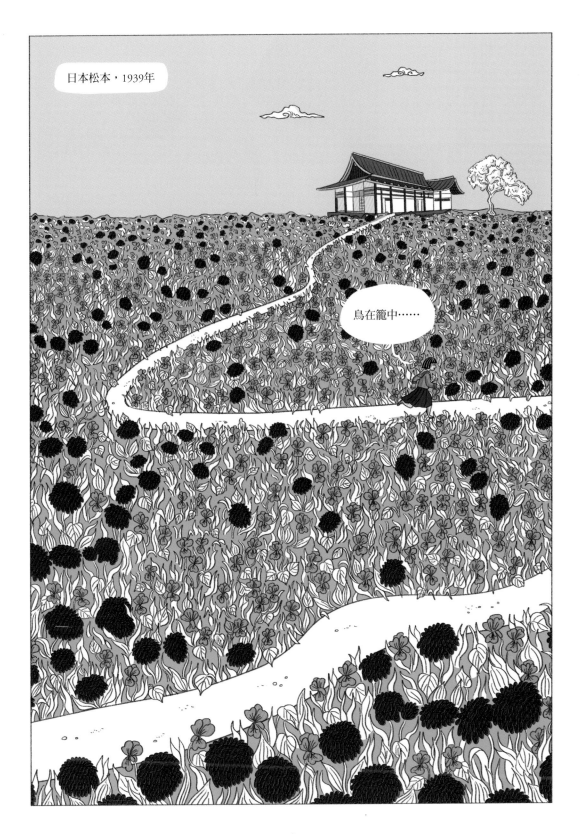

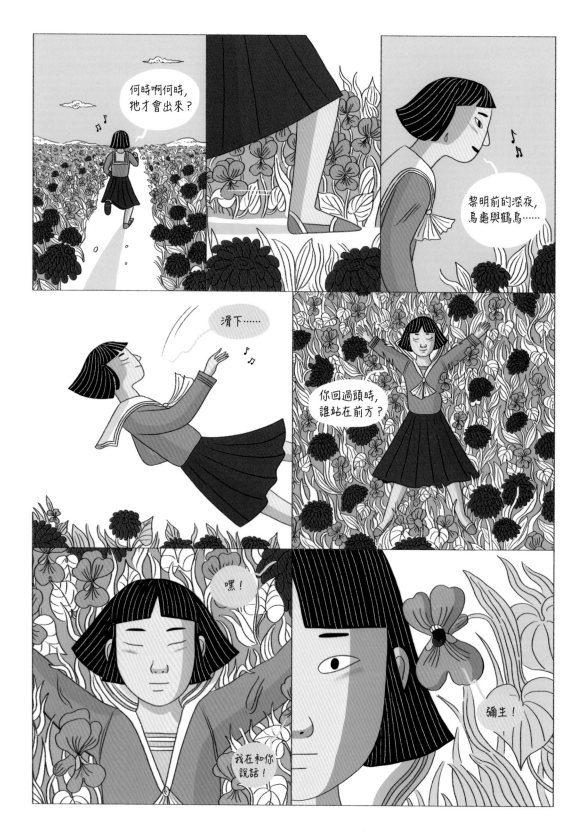

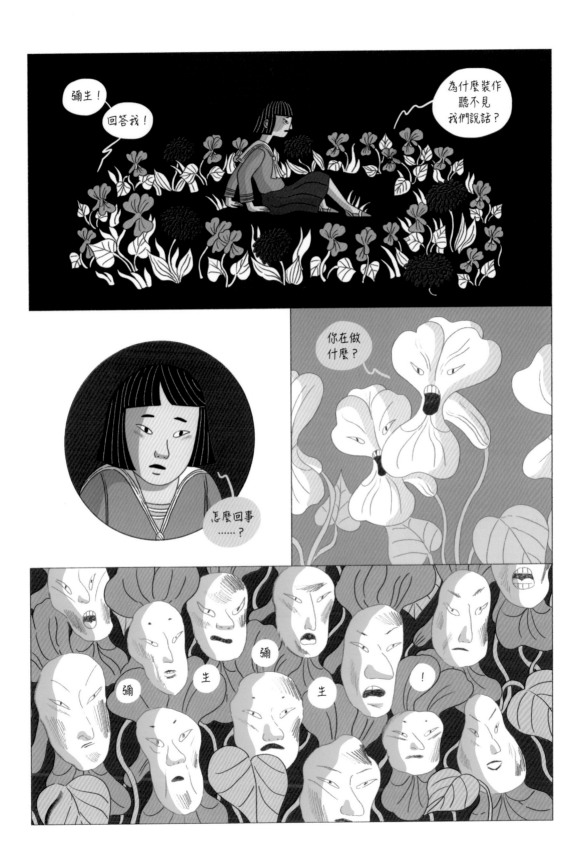

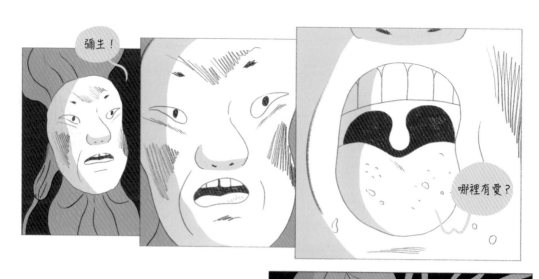

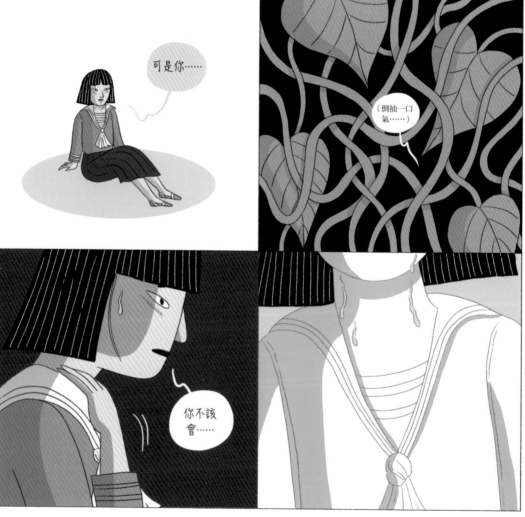

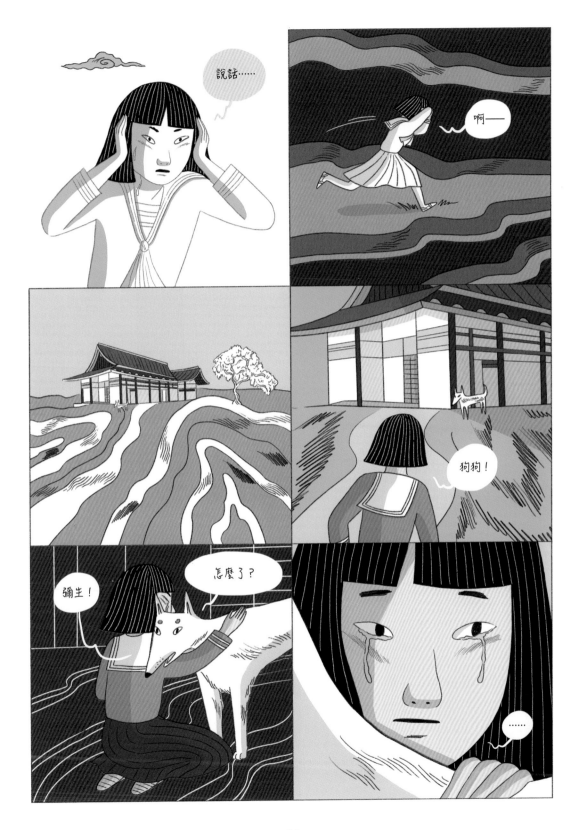

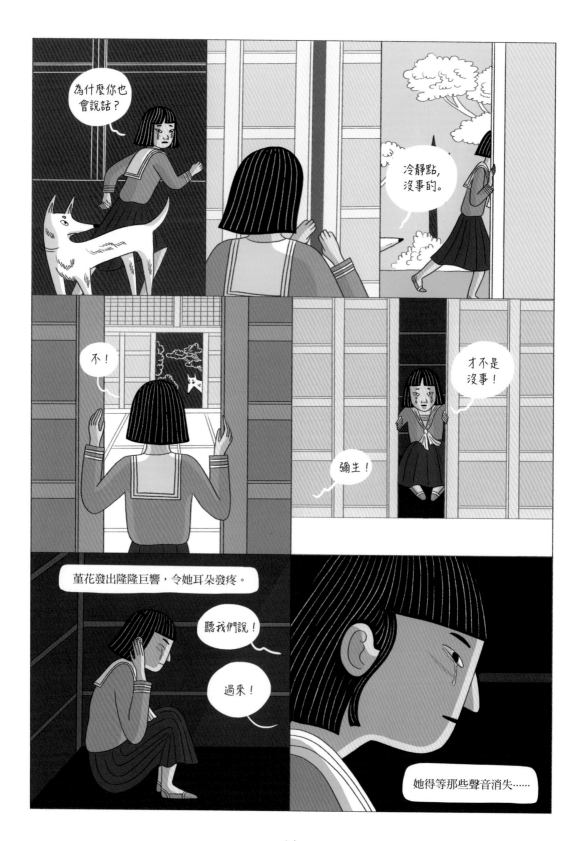

14

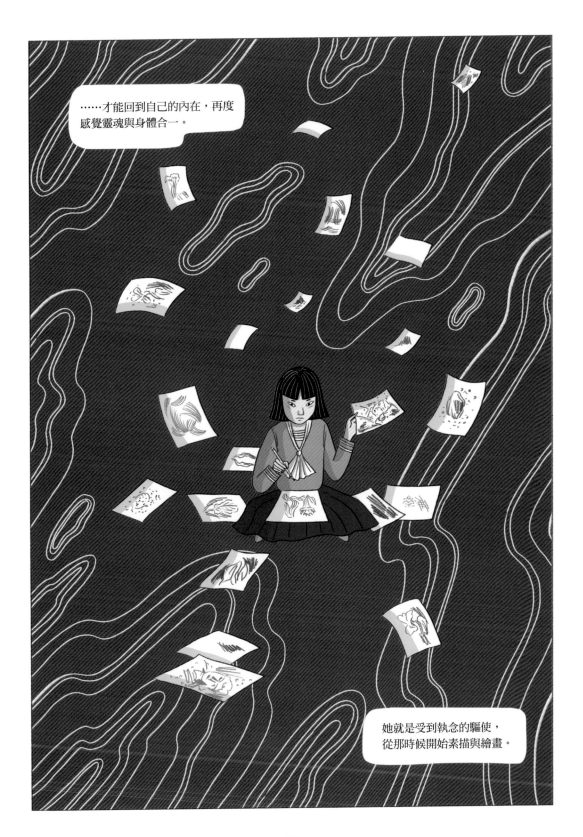

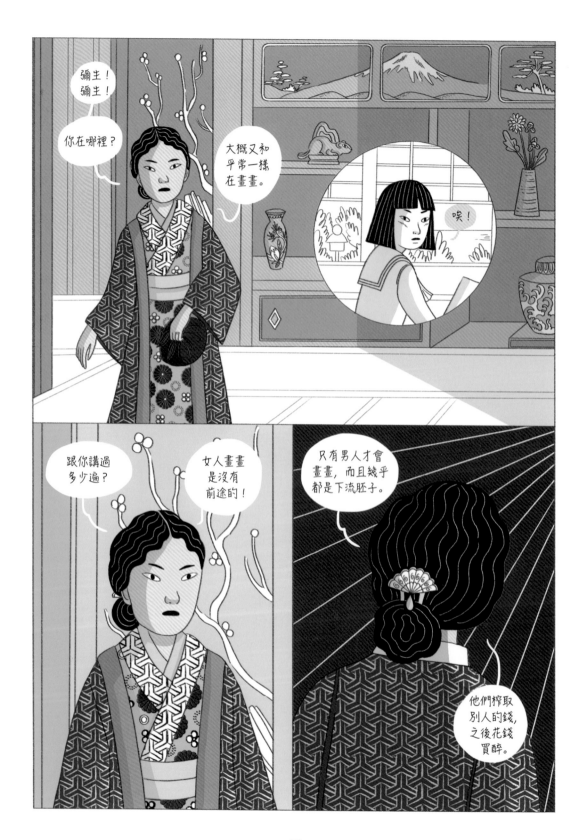

16

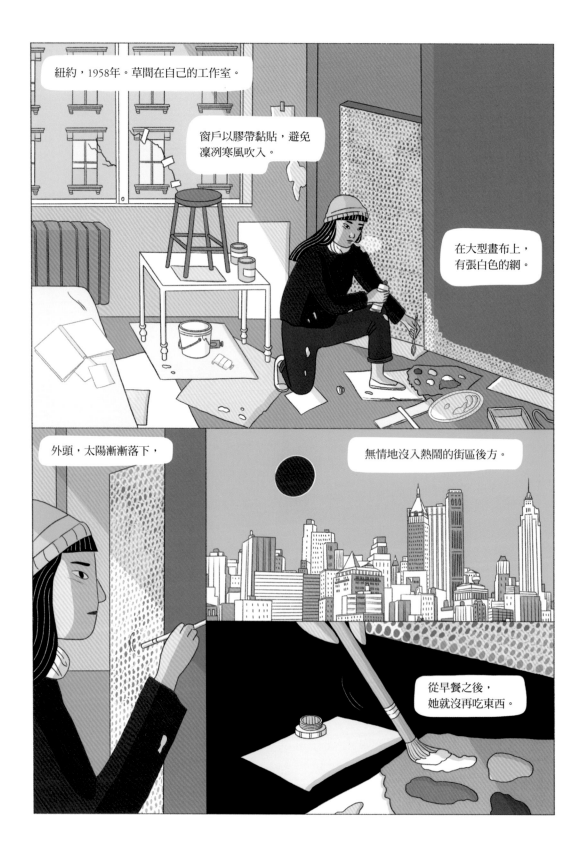

18

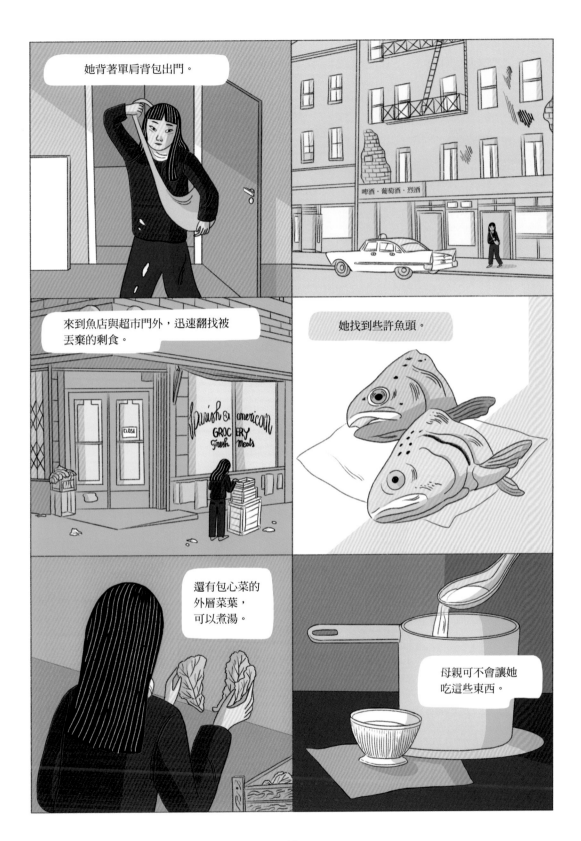

她背著單肩背包出門。

來到魚店與超市門外，迅速翻找被丟棄的剩食。

她找到些許魚頭。

還有包心菜的外層菜葉，可以煮湯。

母親可不會讓她吃這些東西。

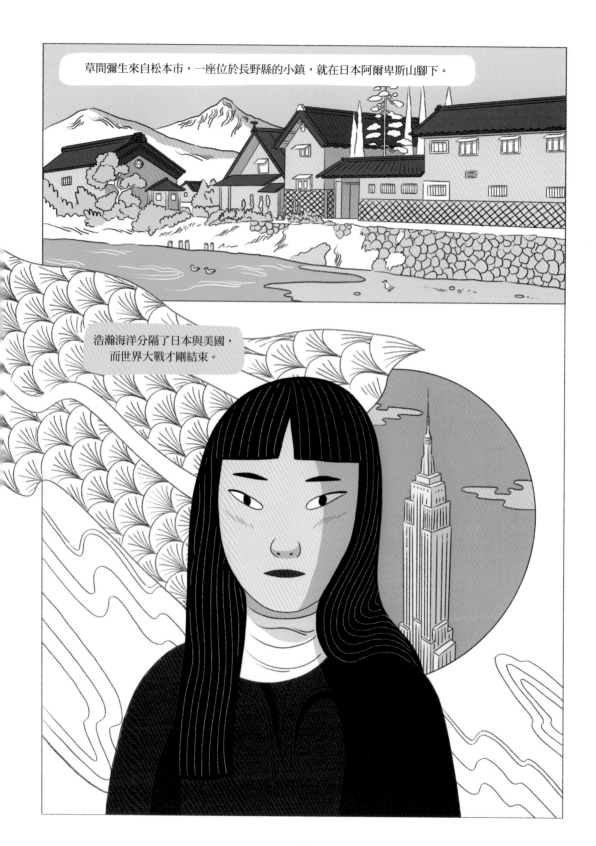

草間彌生來自松本市，一座位於長野縣的小鎮，就在日本阿爾卑斯山腳下。

浩瀚海洋分隔了日本與美國，
而世界大戰才剛結束。

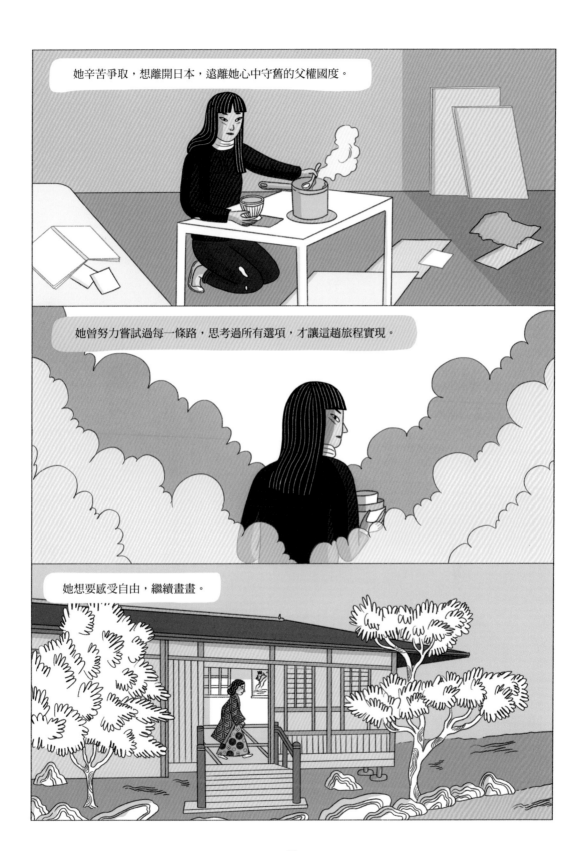

她辛苦爭取，想離開日本，遠離她心中守舊的父權國度。

她曾努力嘗試過每一條路，思考過所有選項，才讓這趟旅程實現。

她想要感受自由，繼續畫畫。

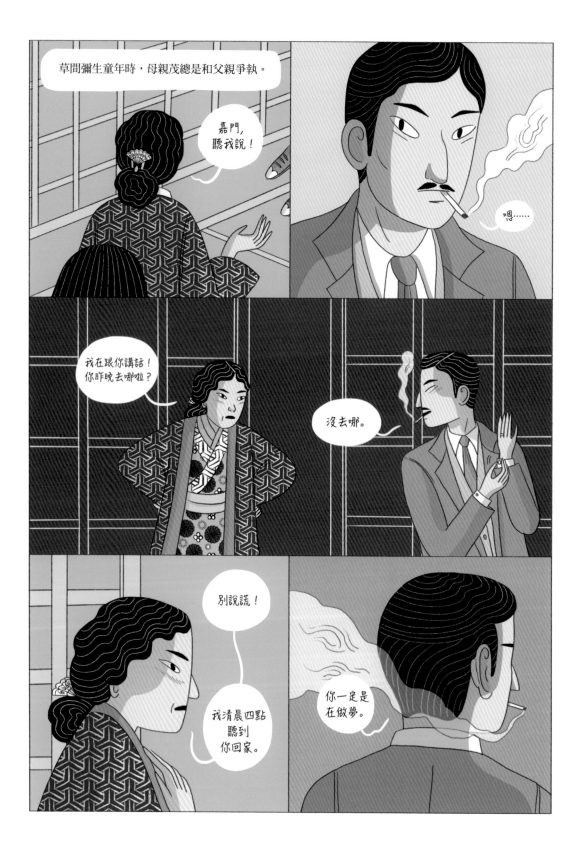

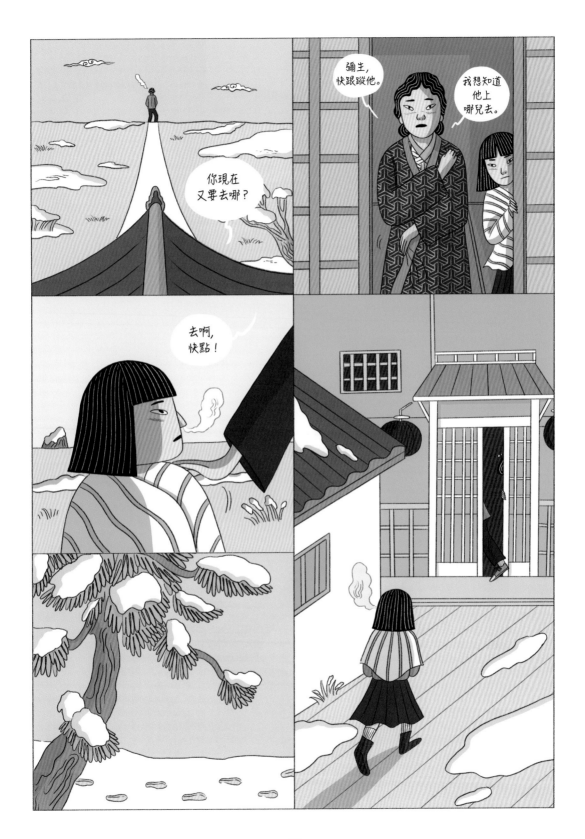

23

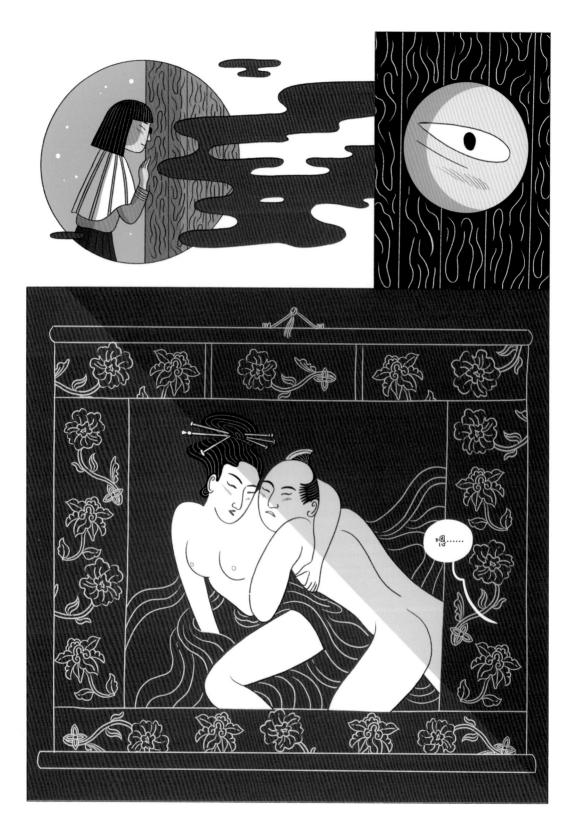

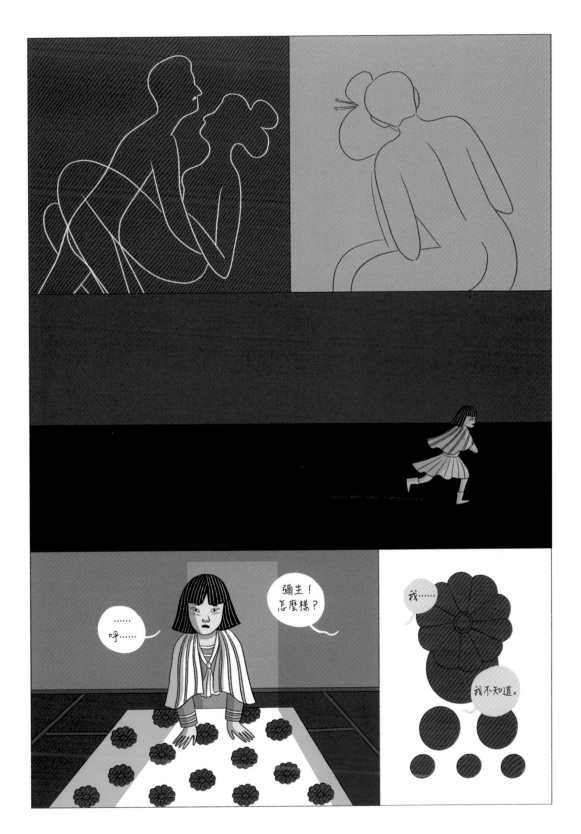

25

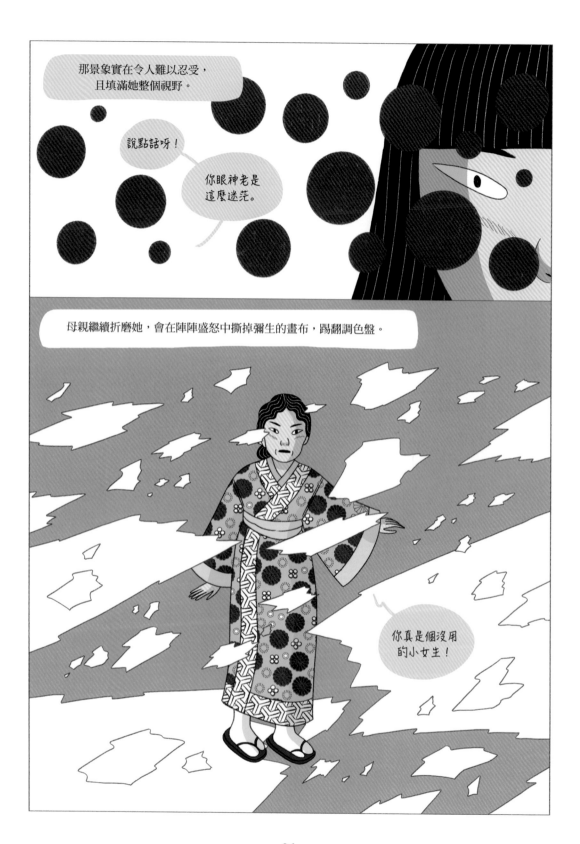

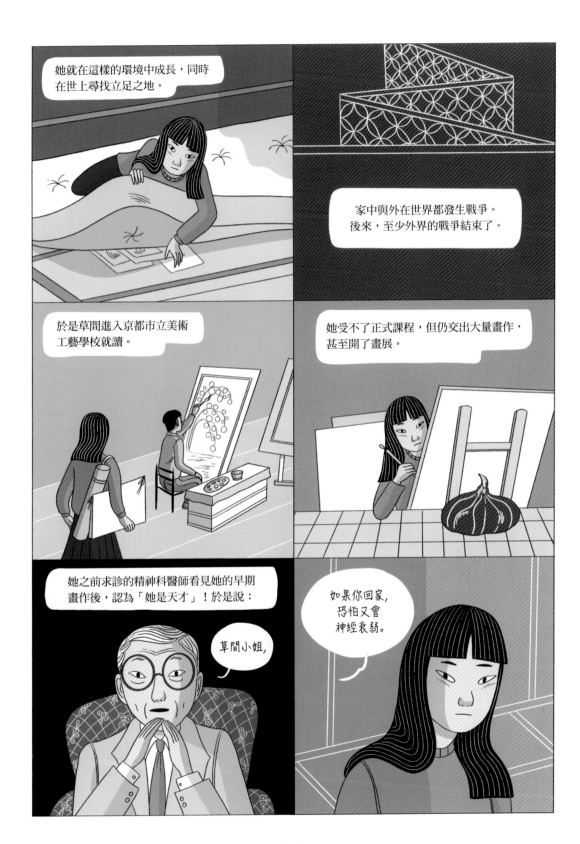

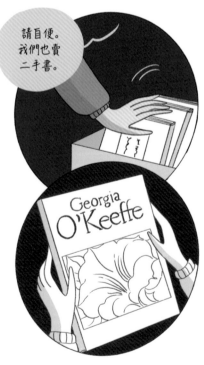

* （書名）喬治亞‧歐姬芙（Georgia O'Keeffe）

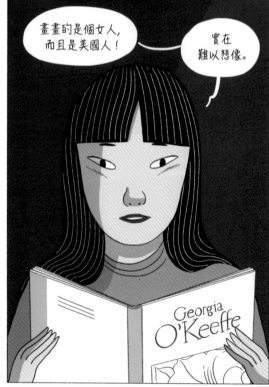

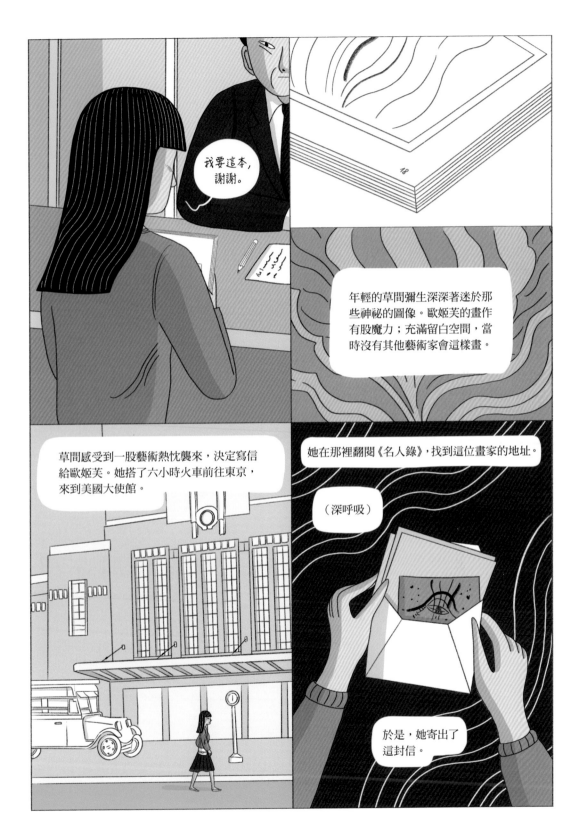

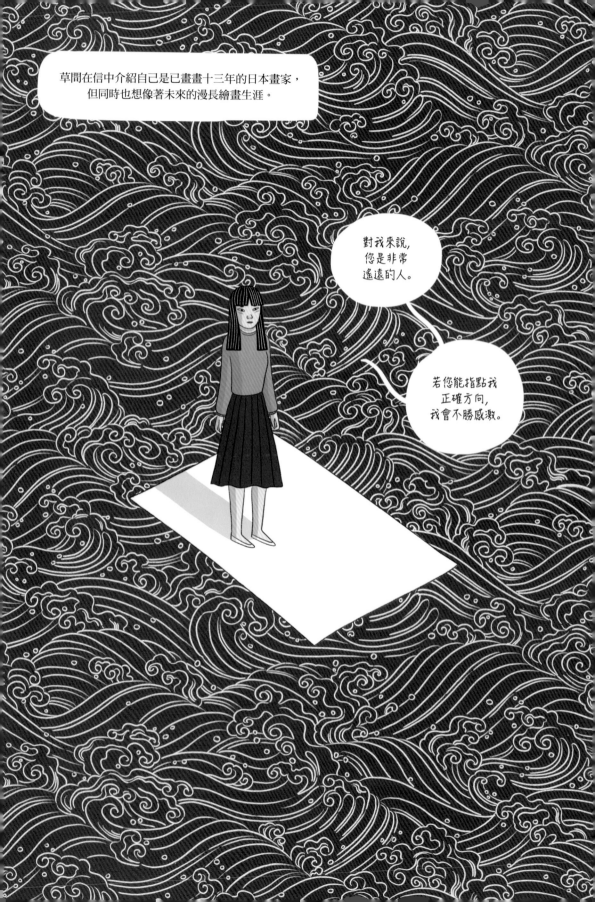

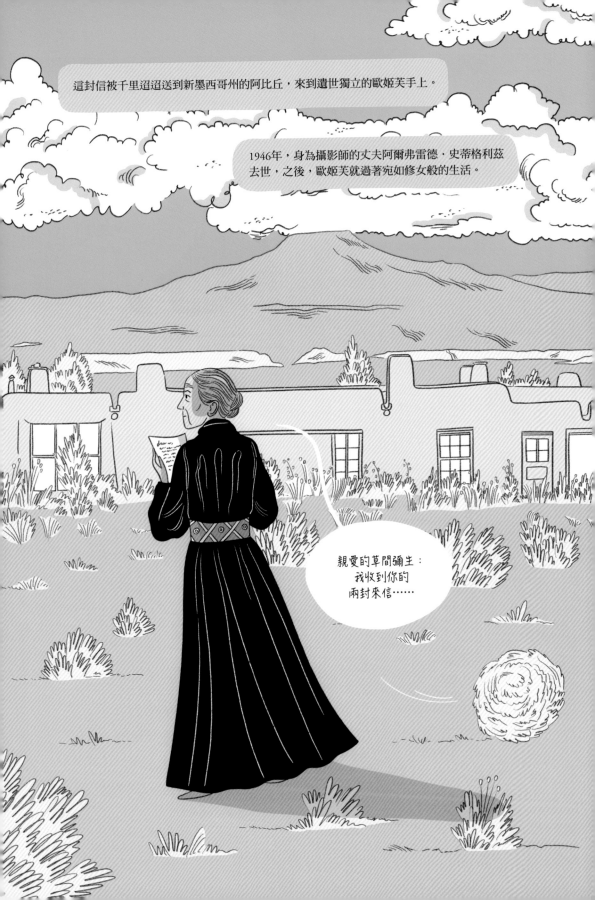

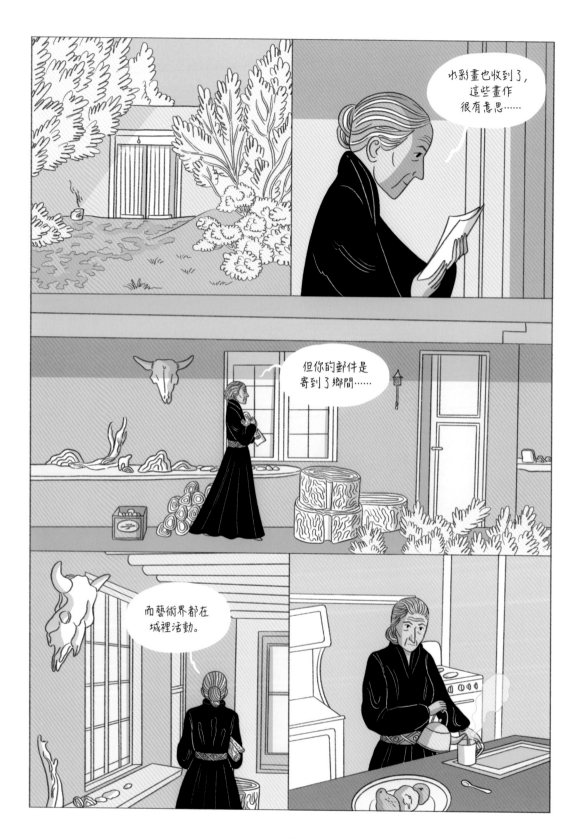

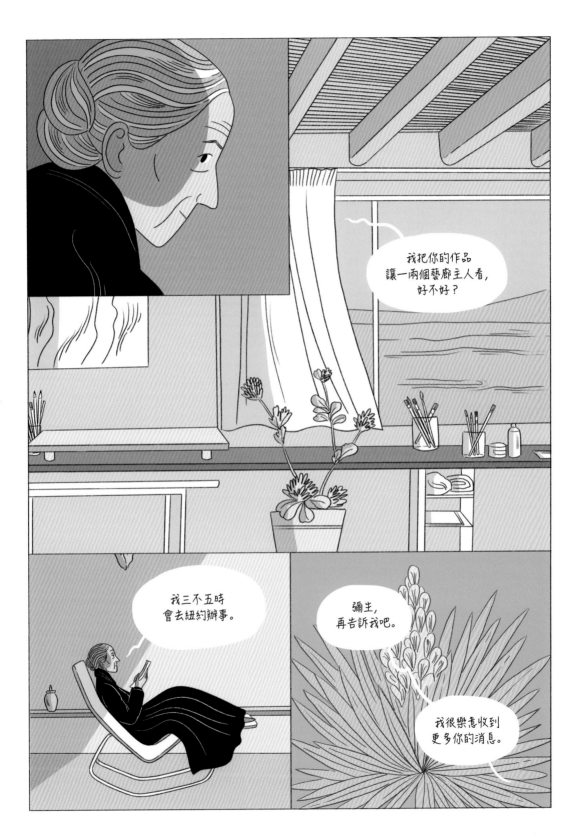

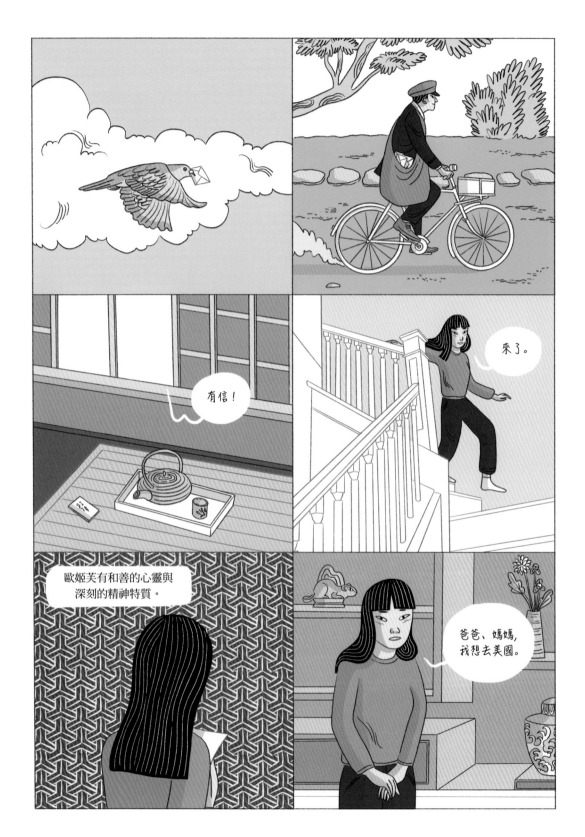

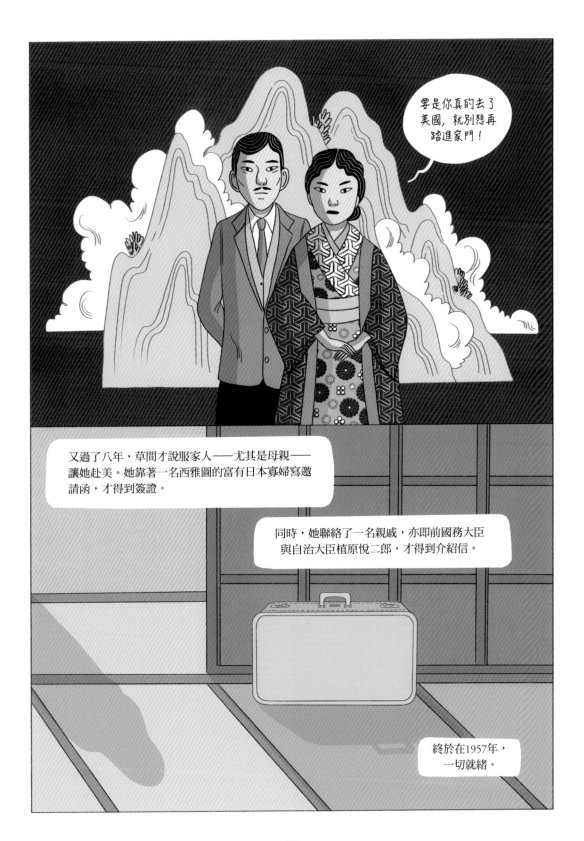

要是你真的去了
美國，就別想再
踏進家門！

又過了八年，草間才說服家人——尤其是母親——
讓她赴美。她靠著一名西雅圖的富有日本寡婦寫邀
請函，才得到簽證。

同時，她聯絡了一名親戚，亦即前國務大臣
與自治大臣植原悅二郎，才得到介紹信。

終於在1957年，
一切就緒。

她打包了六十件和服，

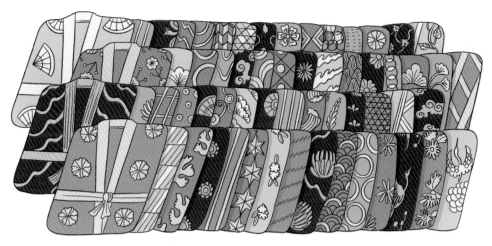

還有約兩千幅素描與畫作，
準備日後出售，換取生活費。

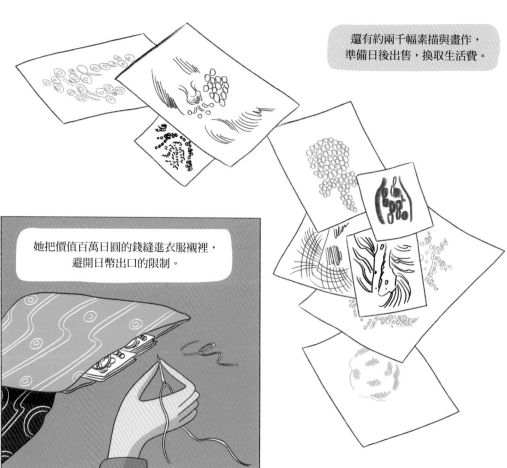

她把價值百萬日圓的錢縫進衣服襯裡，
避開日幣出口的限制。

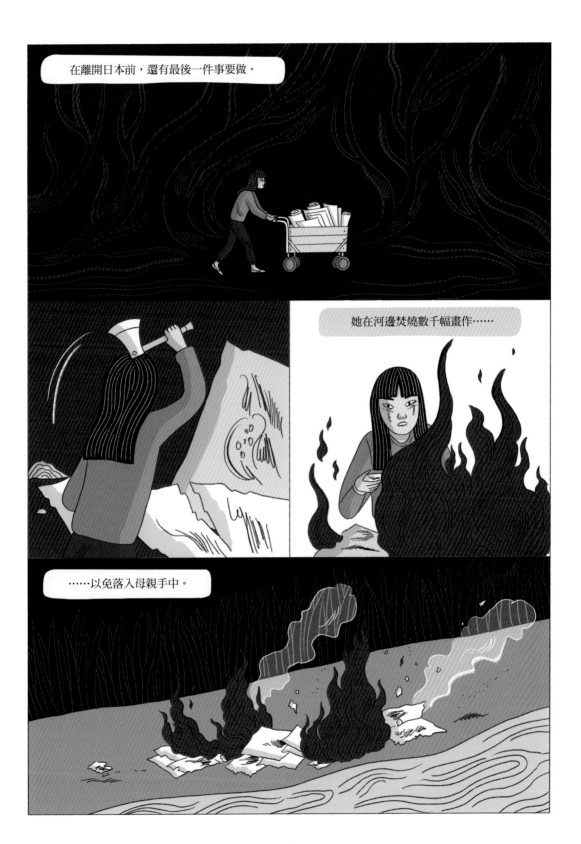

37

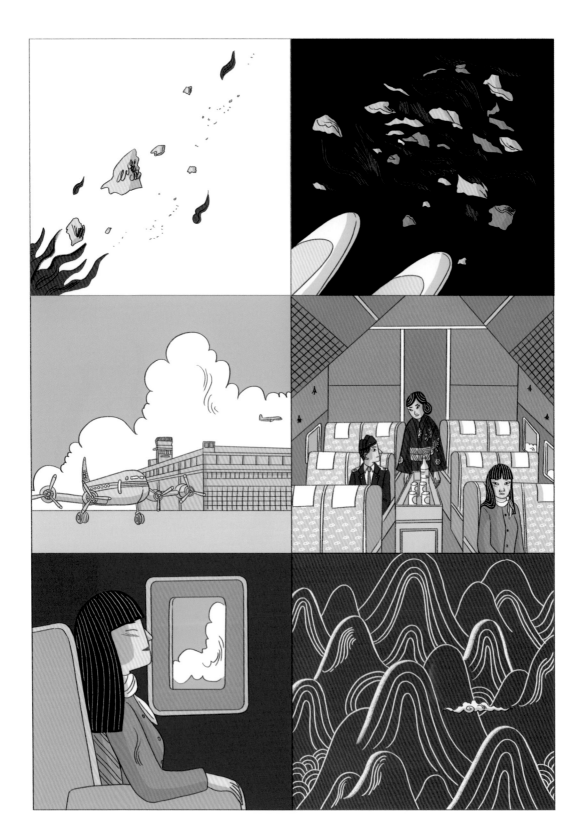

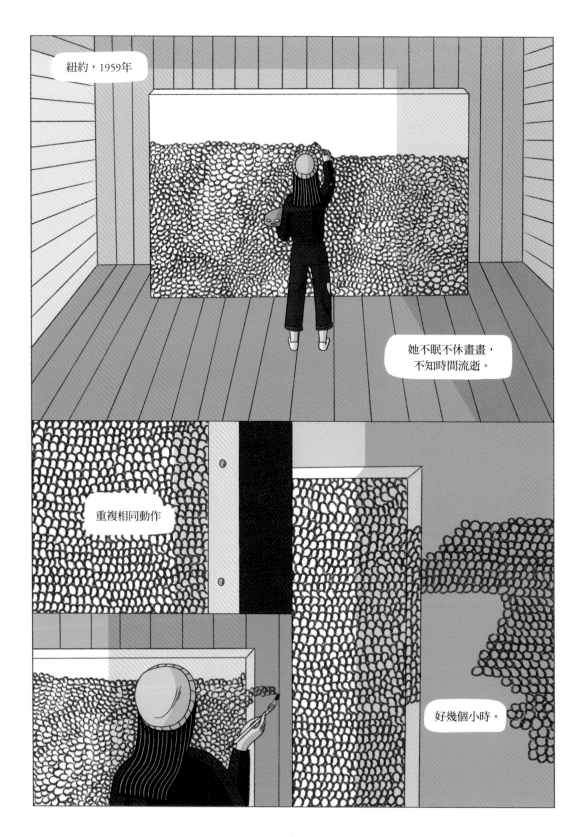

草間過了好幾個星期這樣的日子。

但那種強迫性的焦慮與苦惱感不曾離開。

心律不整、心跳快速、恐懼症發作與幻覺……

……持續成為她的混亂根源。

她不止一次來到急診室，即使這裡並不適合治療她的病症。

精神科醫師說，她罹患人格解體障礙。

44

短短一秒鐘,
卻好像延續幾
小時那麼久。

我能做的就是
蜷縮起來,
躲在某個地方。

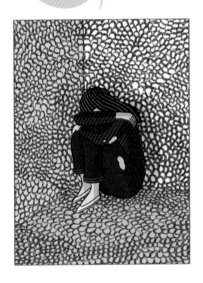

雖然疾病造成痛苦,
草間依然得到她藝術語言的要義。

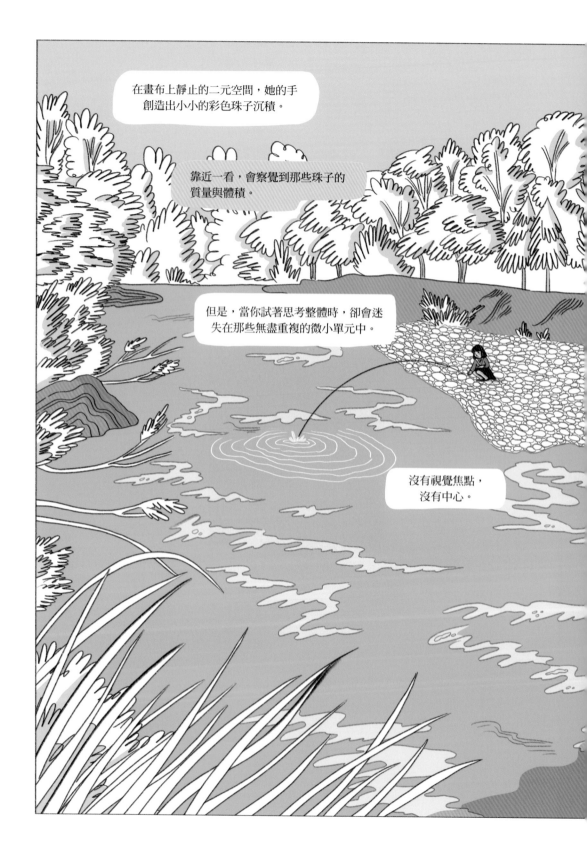

就像在松本家後方的河床
上，那些夏日驕陽下數不
清的白色卵石。

同時，外頭，
城市繼續移動。

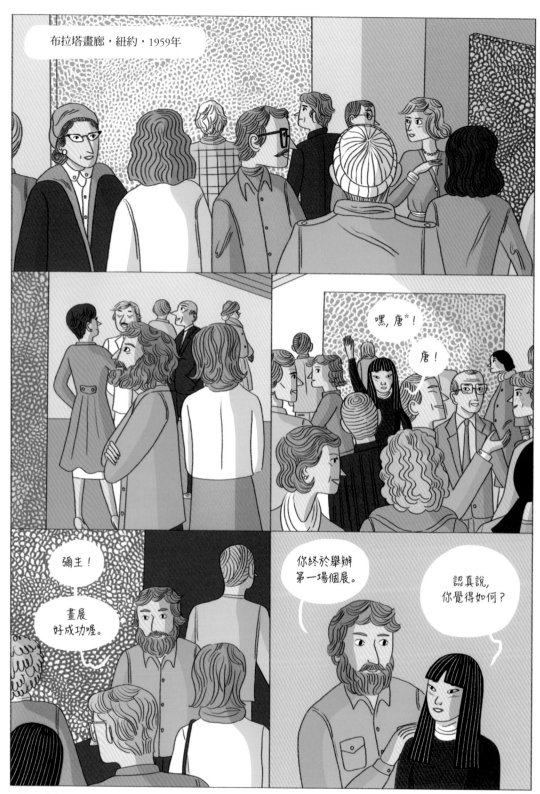

布拉塔畫廊，紐約，1959年

嘿，唐*！

唐！

彌生！

畫展
好成功喔。

你終於舉辦
第一場個展。

認真說，
你覺得如何？

＊譯註：「唐」是美國極簡藝術家唐諾・賈德（Donald Judd）。

48

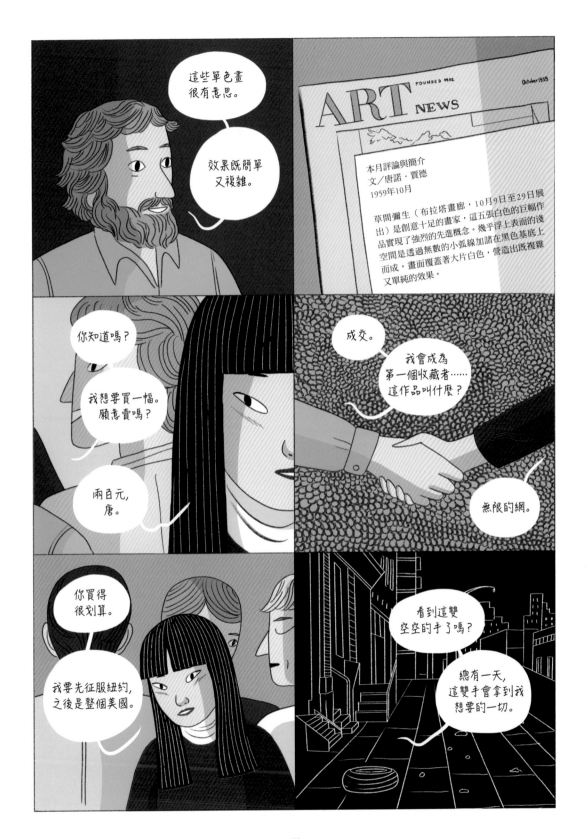

49

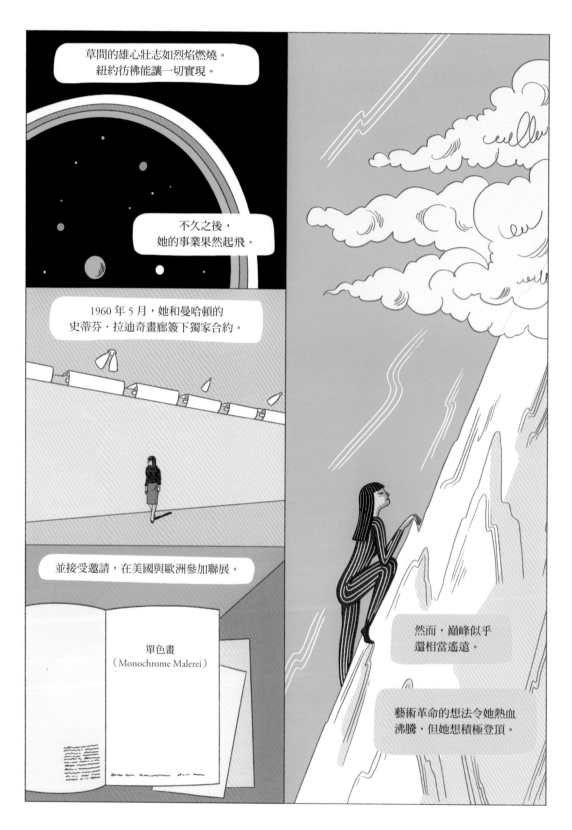

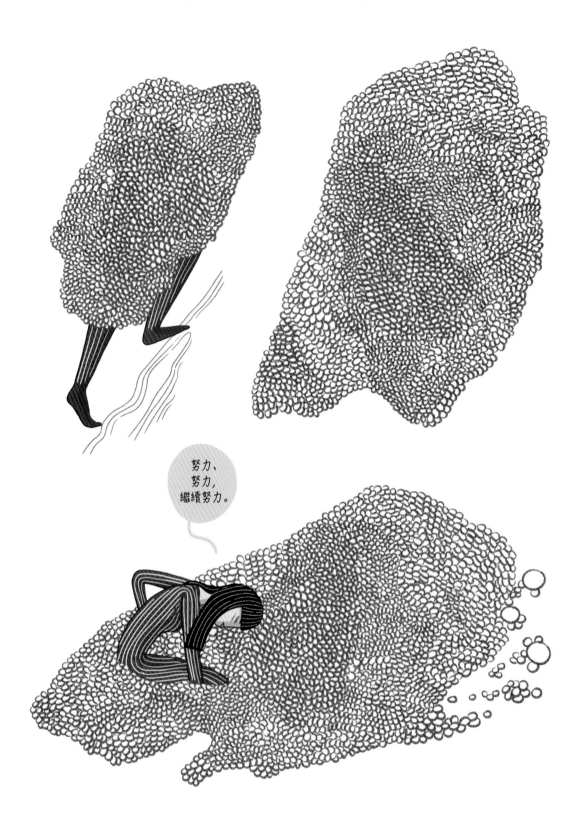

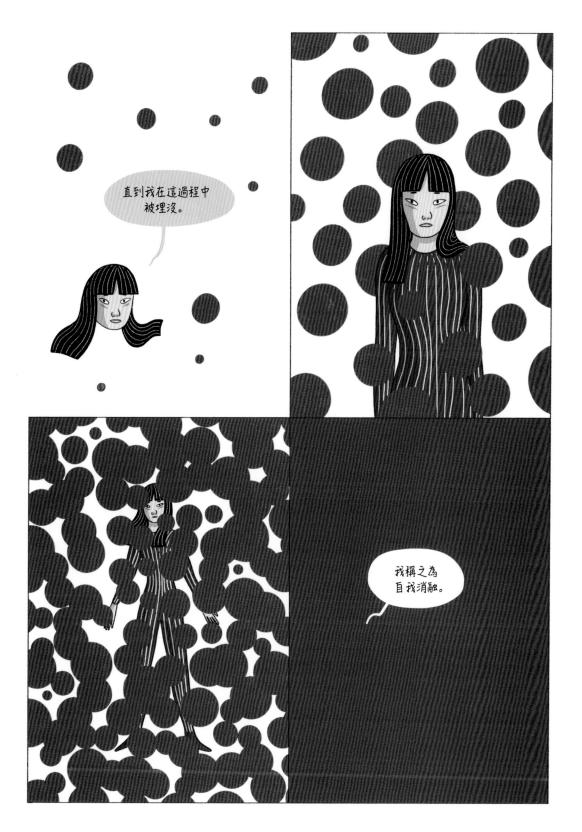

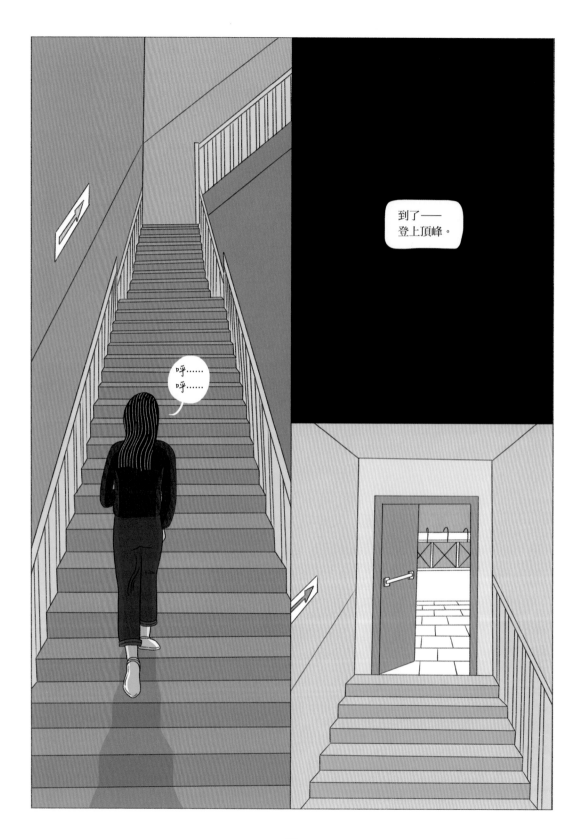

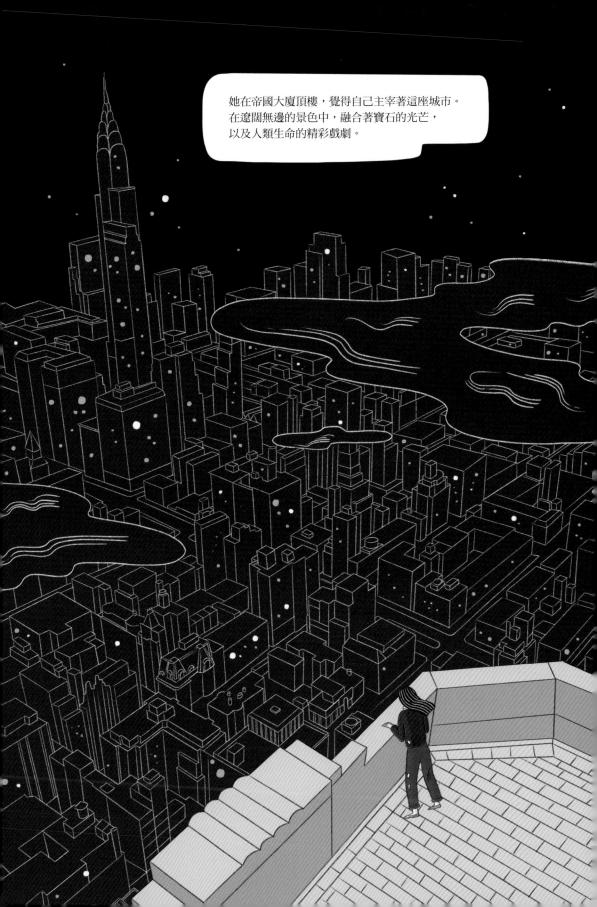

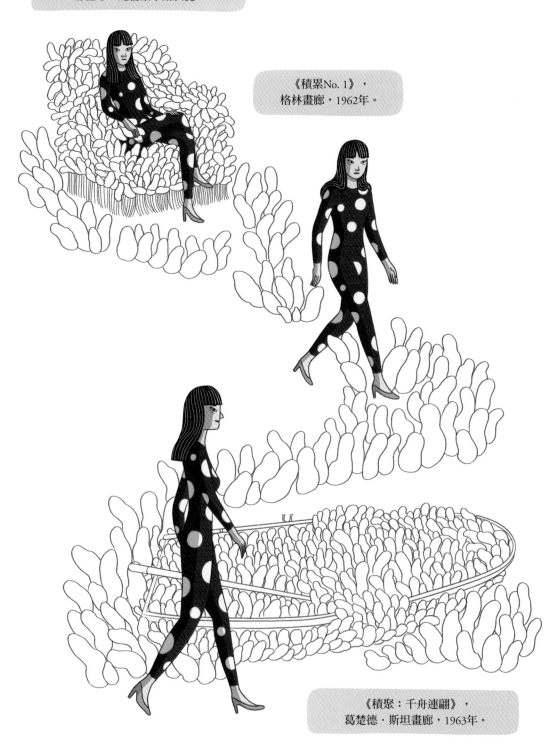

那些年，她密集舉辦展覽。

《積累No. 1》，
格林畫廊，1962年。

《積聚：千舟連翩》，
葛楚德‧斯坦畫廊，1963年。

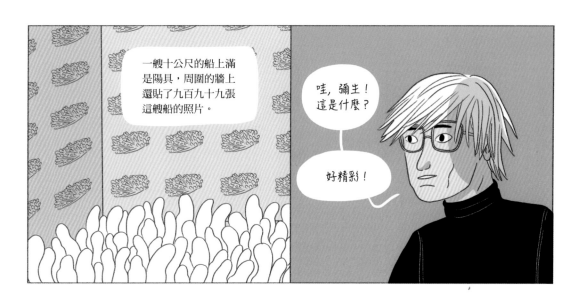

一艘十公尺的船上滿是陽具，周圍的牆上還貼了九百九十九張這艘船的照片。

哇，彌生！這是什麼？

好精彩！

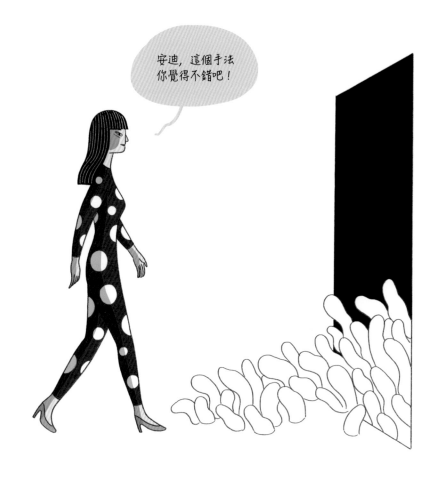

安迪，這個手法你覺得不錯吧！

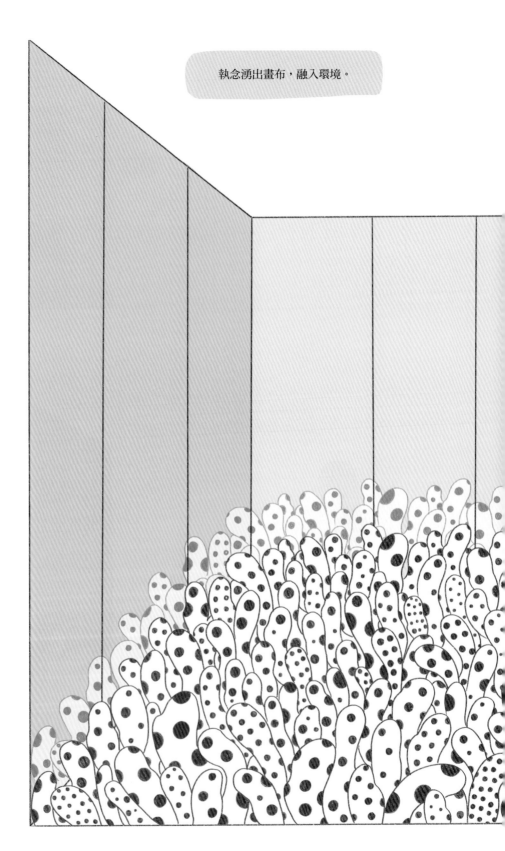

執念湧出畫布，融入環境。

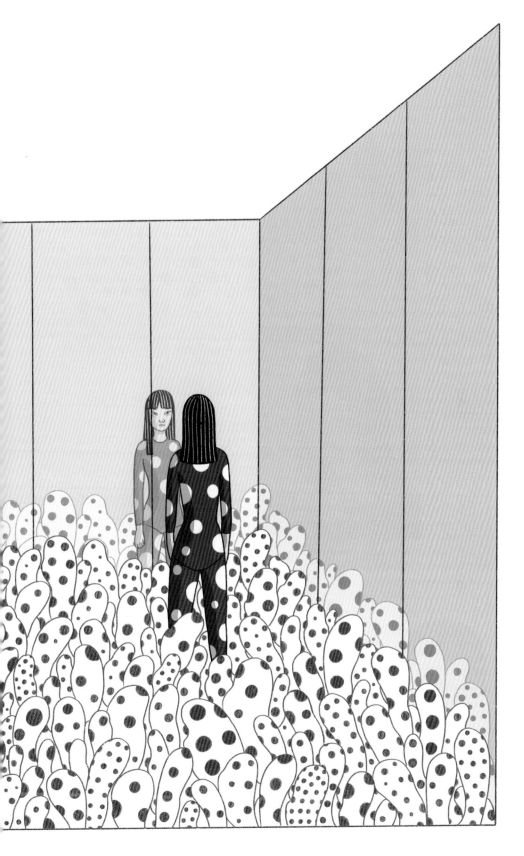

59

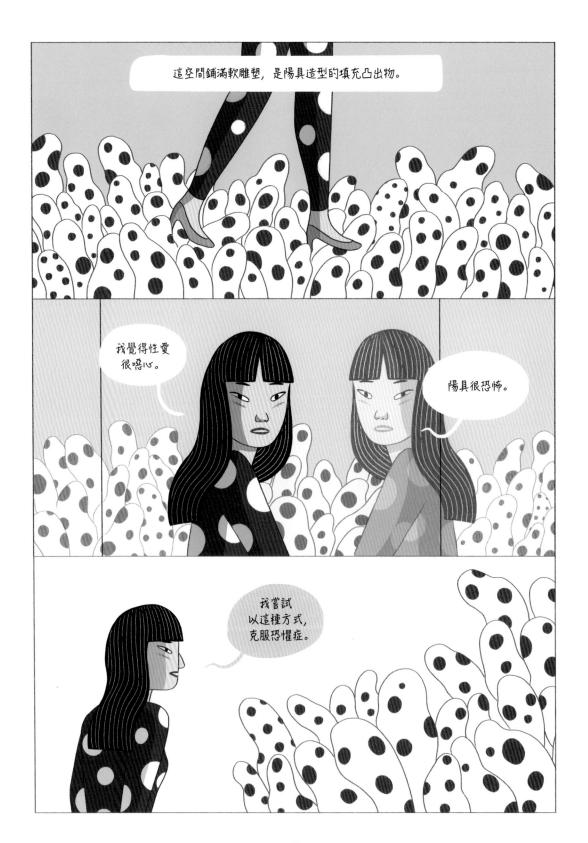

60

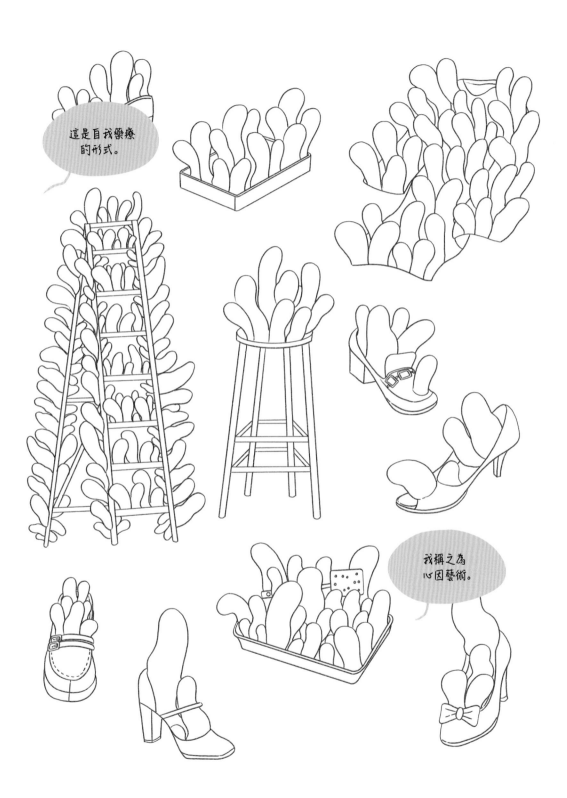

她內在的傷漸漸消退。

即使和她童年有關的感受
非常深層。

性愛是
骯髒的。

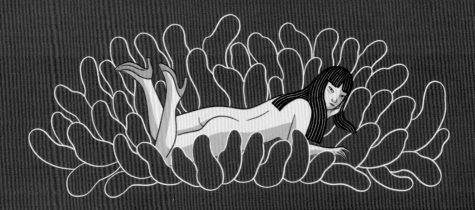

可恥的。

讓恐怖的東西增生，
把它轉變為熟悉的東西。

這麼一來，多多少少
更能讓人接受。

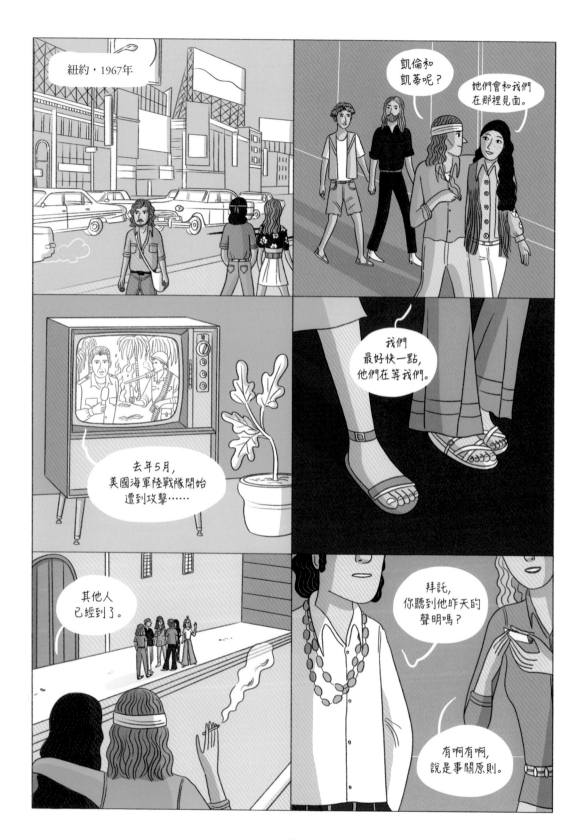

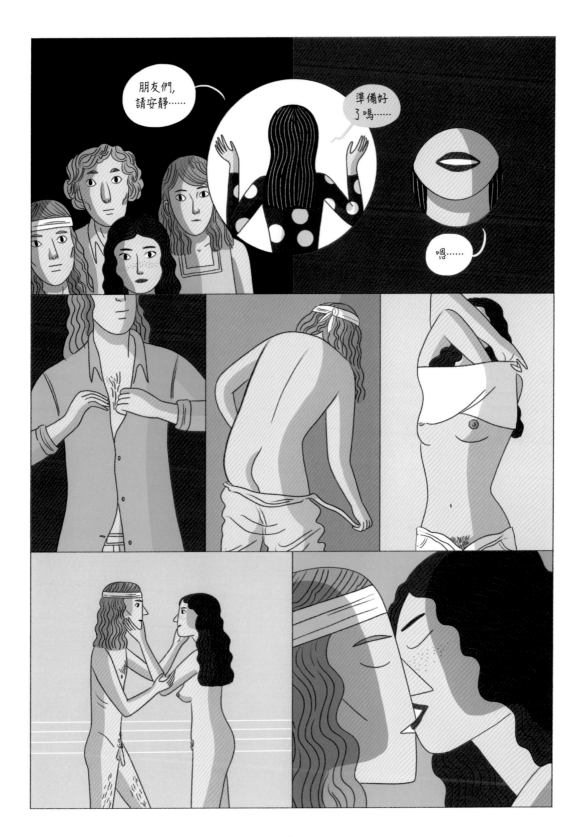

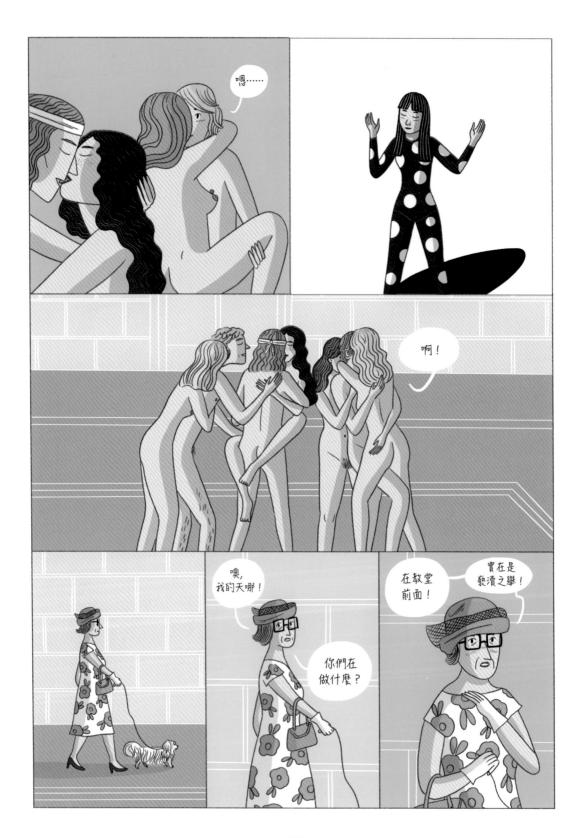

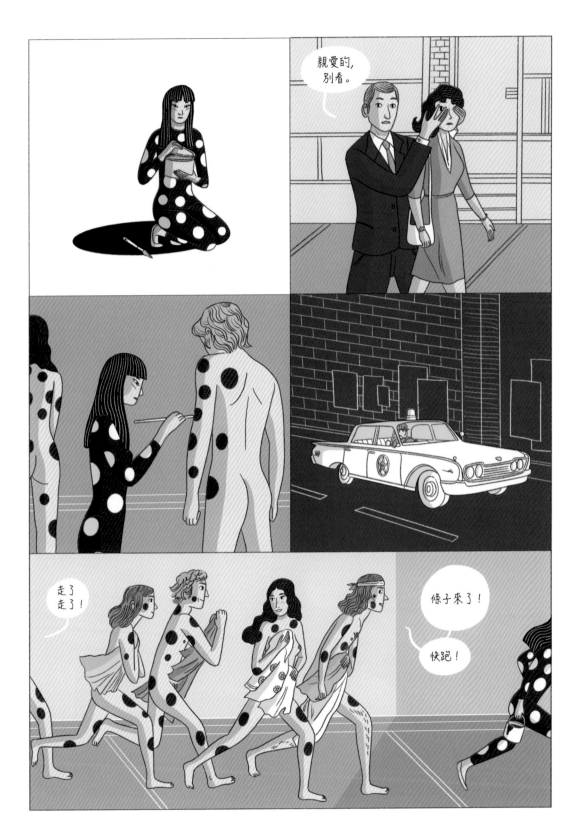

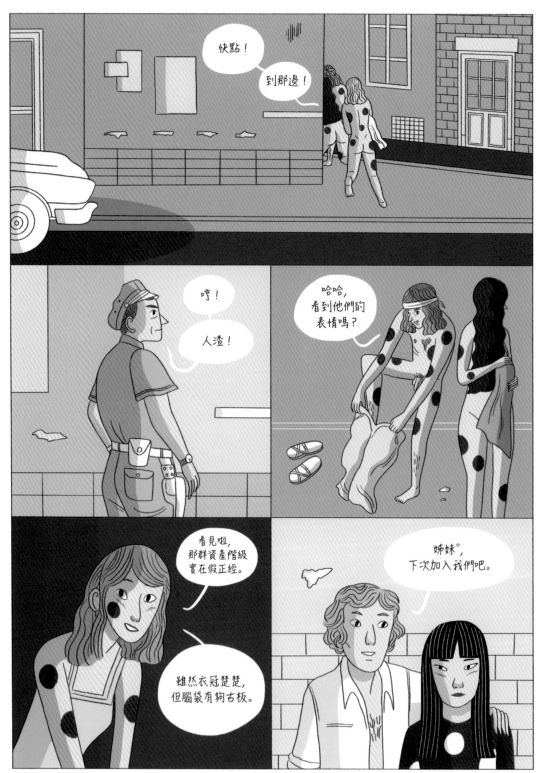

＊譯註：草間彌生：「我是有意識地在和我圈子裡的人劃清界線。他們會叫我『Sister』，這是修女的意思，非女亦非男，也就是無性。我是一個無性的人。」（《無限的網：草間彌生自傳》，木馬出版）

68

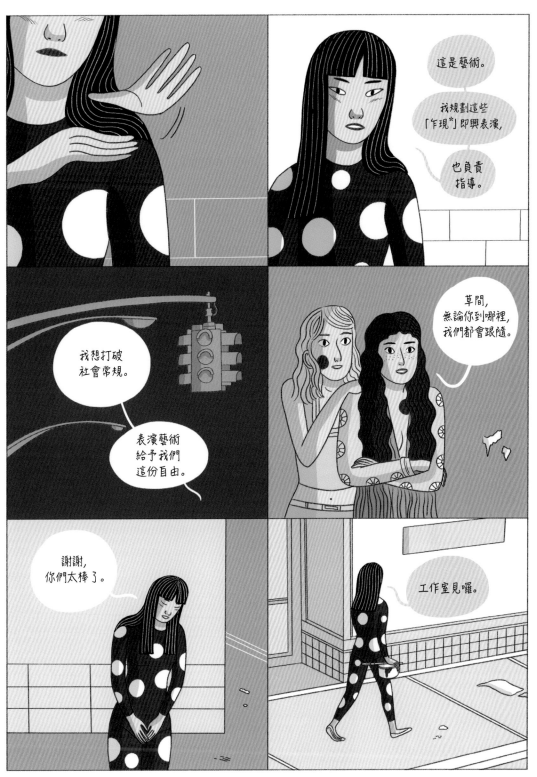

*譯註：「乍現」（Happenings）是源自於1950、60年代的即興活動，往往結合劇場、音樂與視覺元素等等，經常稱為「偶發藝術」。草間彌生的活動有這些特色，不僅如此，還會結合政治性與挑釁，因此這邊沿用相關書籍的譯法，稱為「乍現」，以示區別。

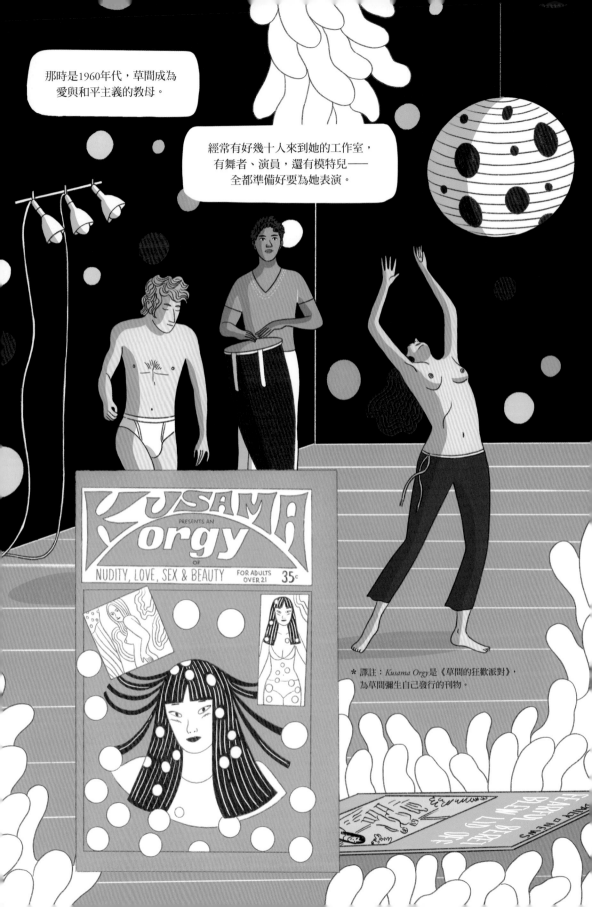

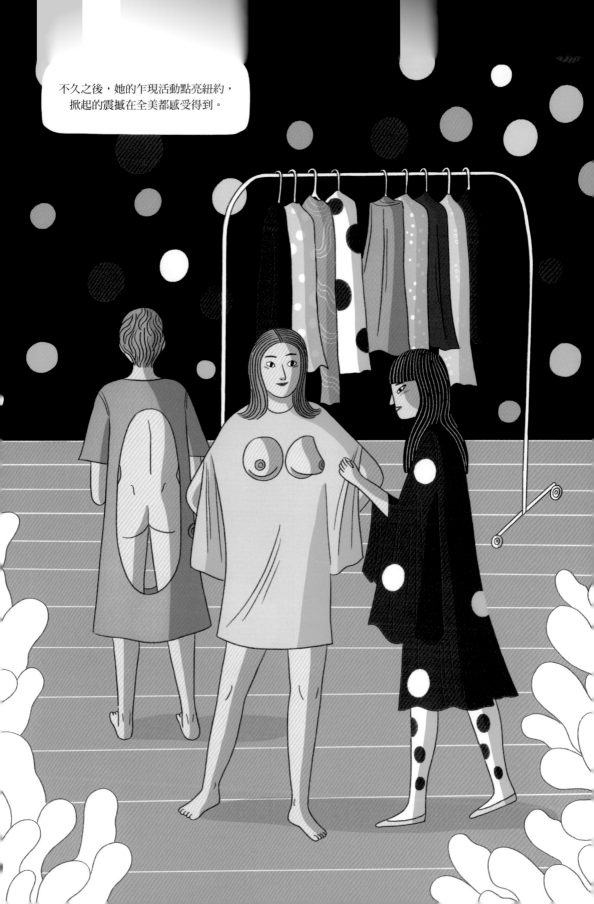

不久之後，她的乍現活動點亮紐約，
掀起的震撼在全美都感受到。

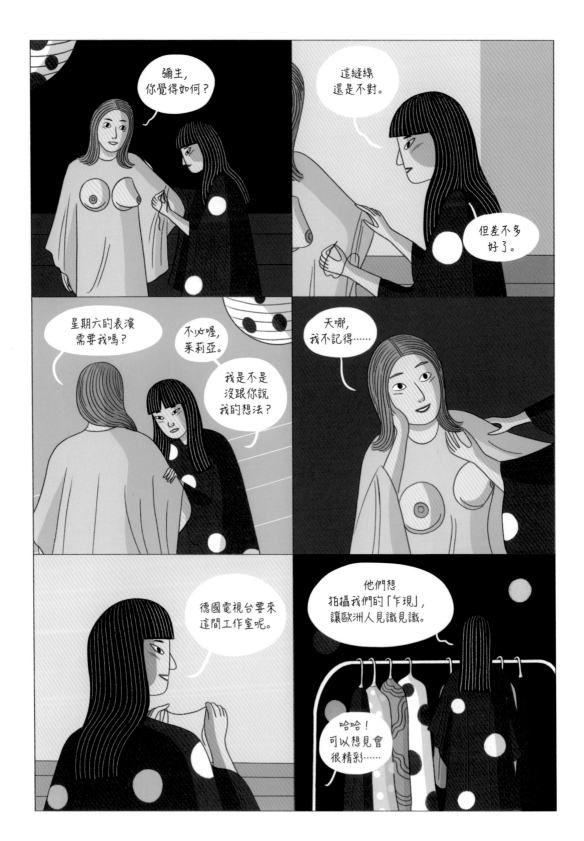

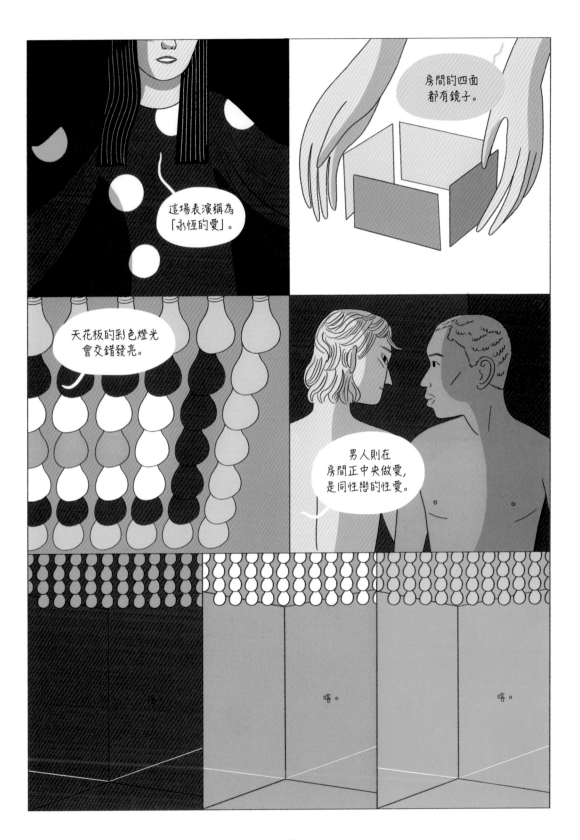

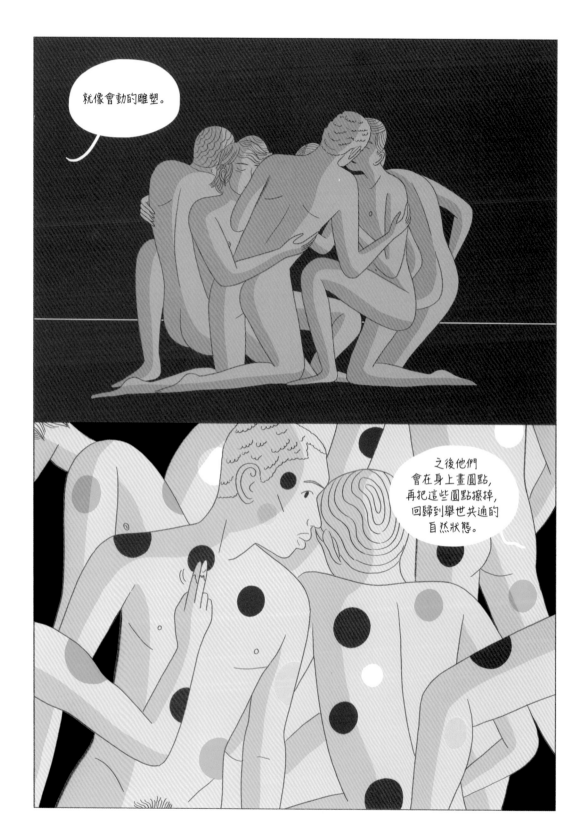

74

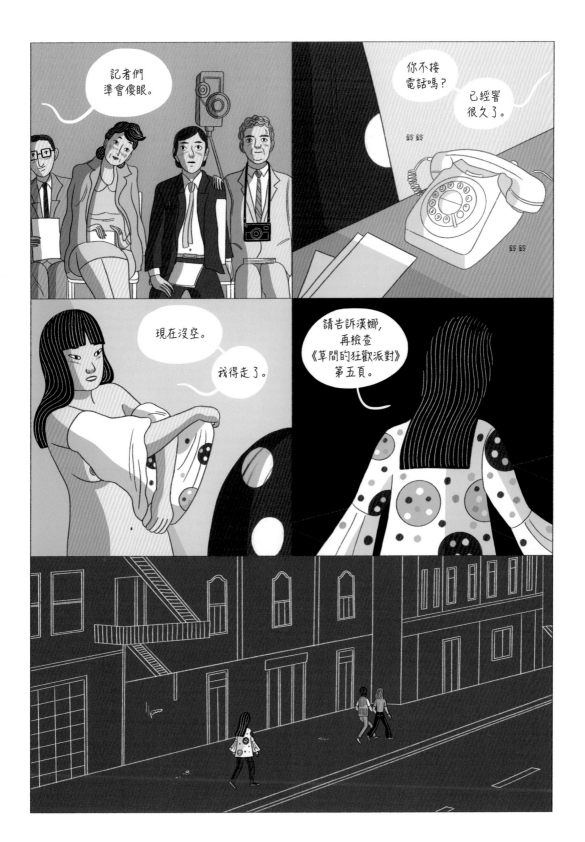

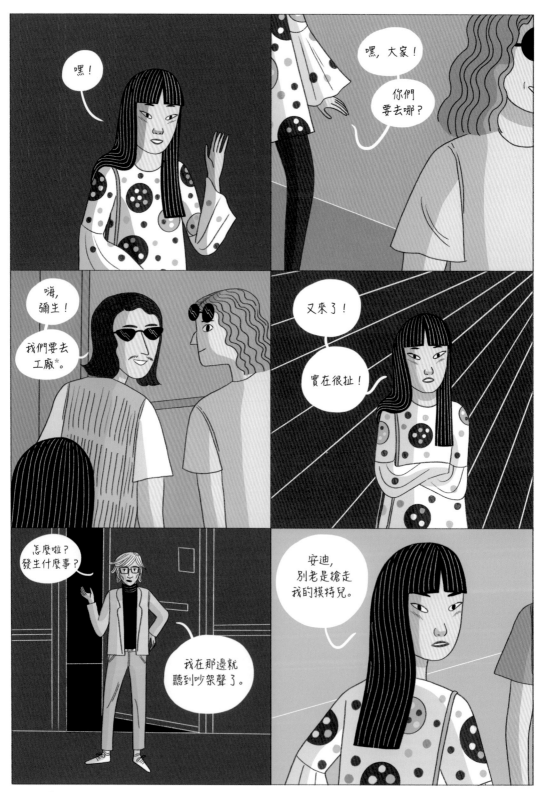

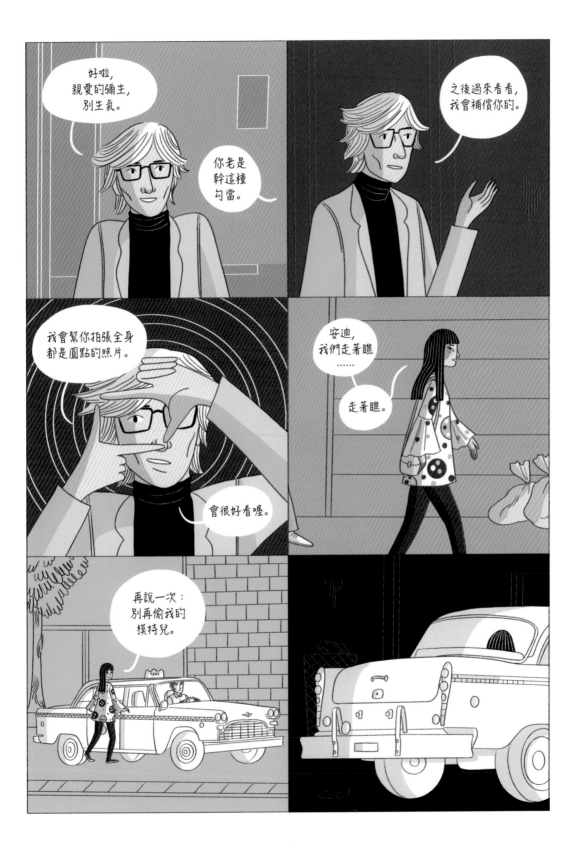

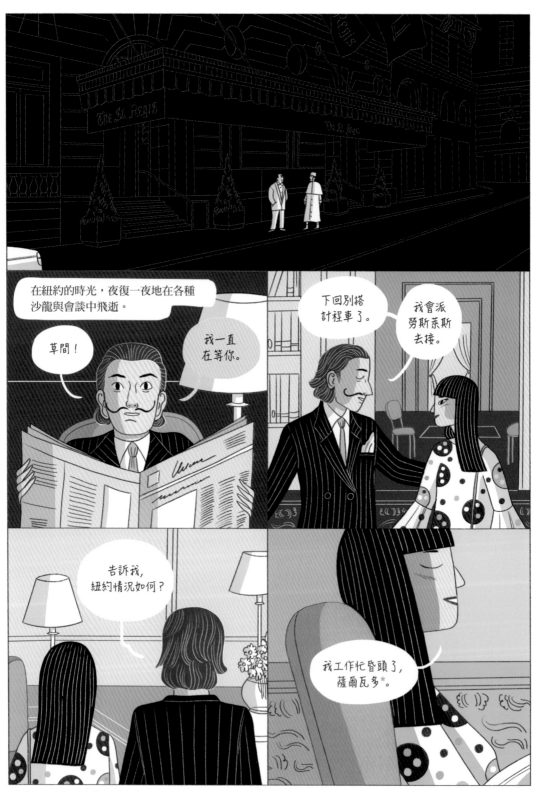

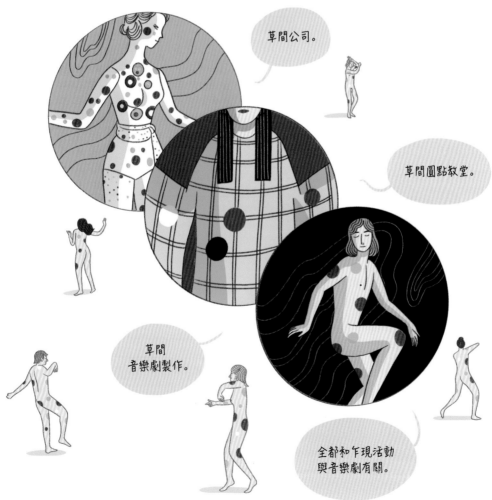

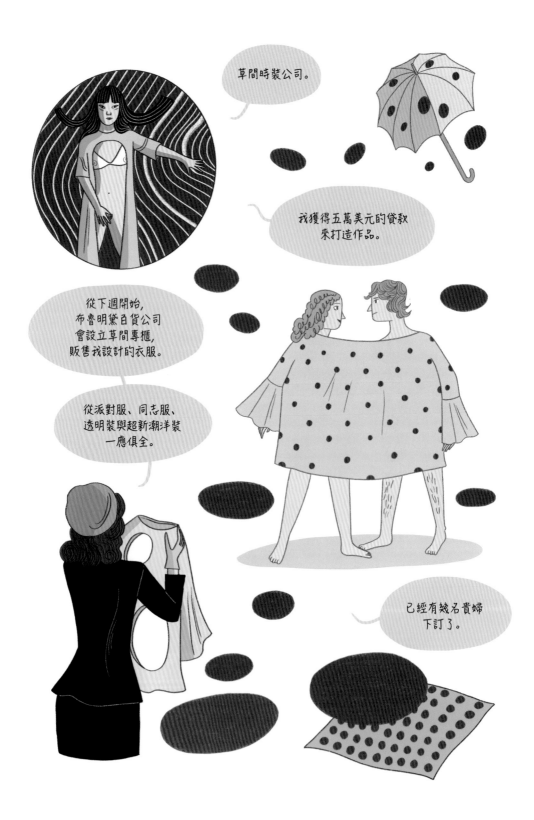

80

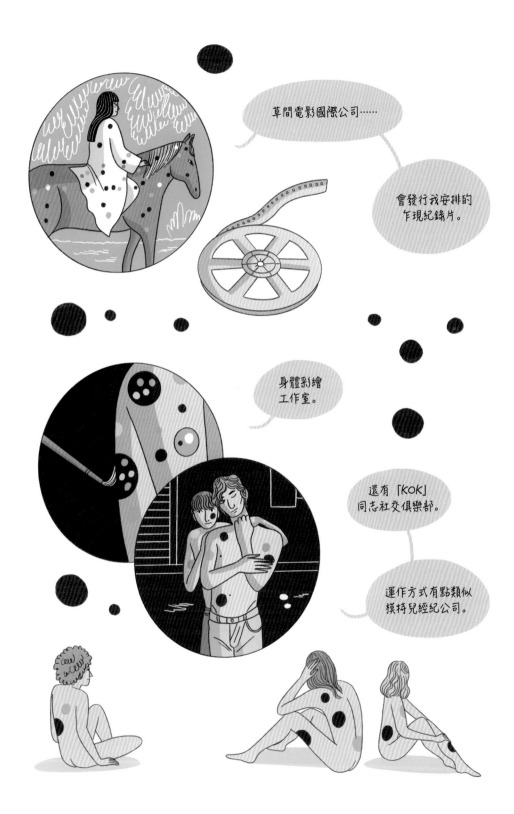

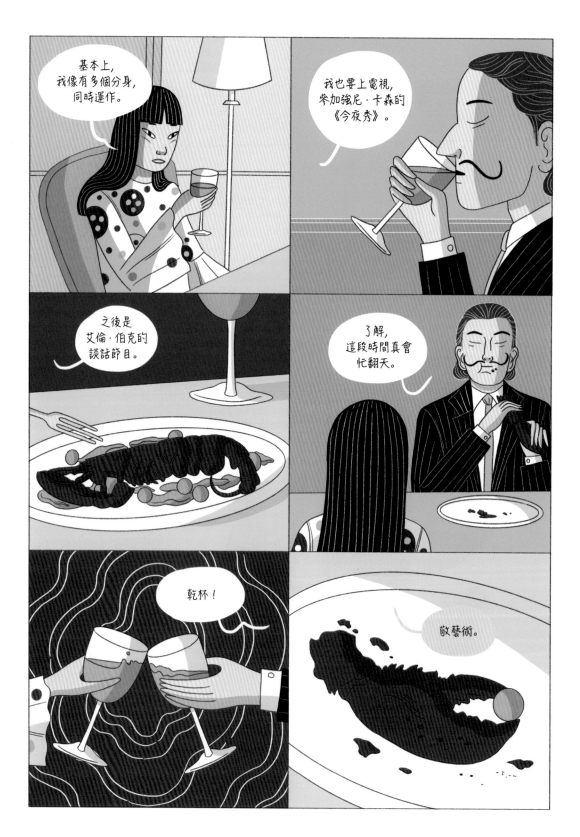

82

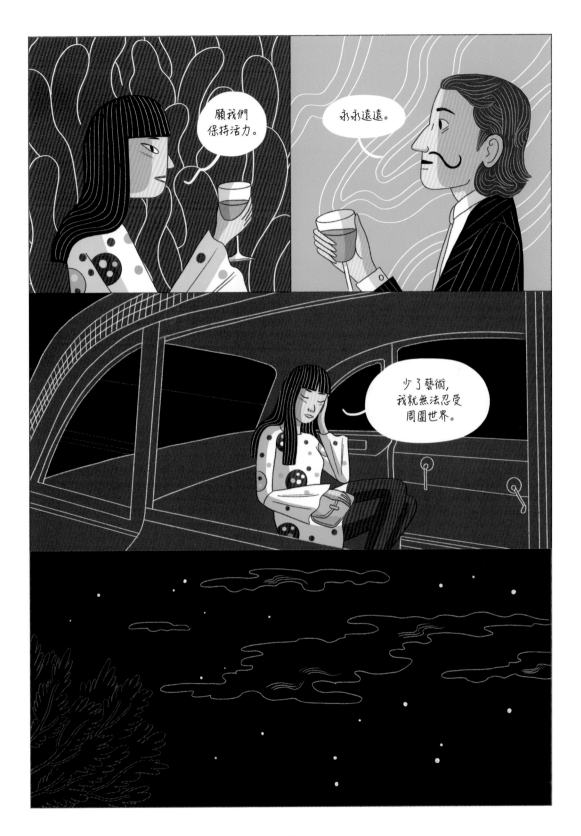

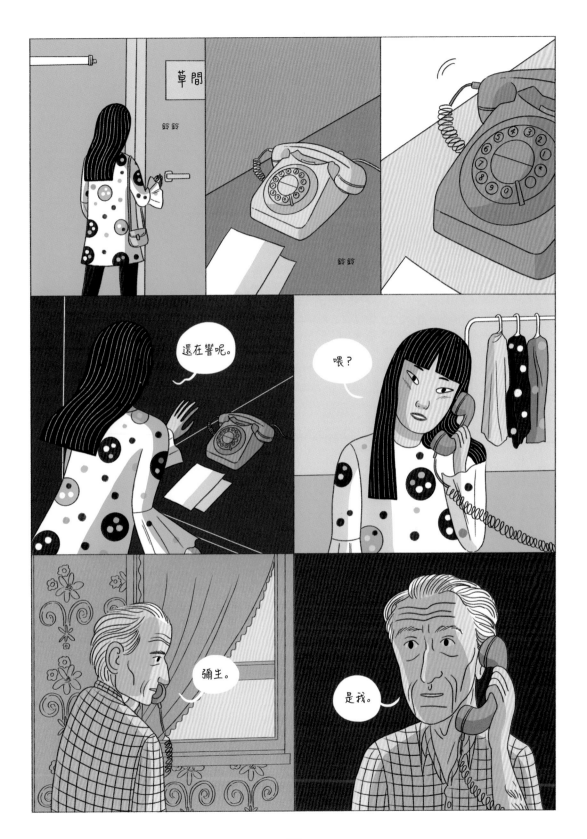

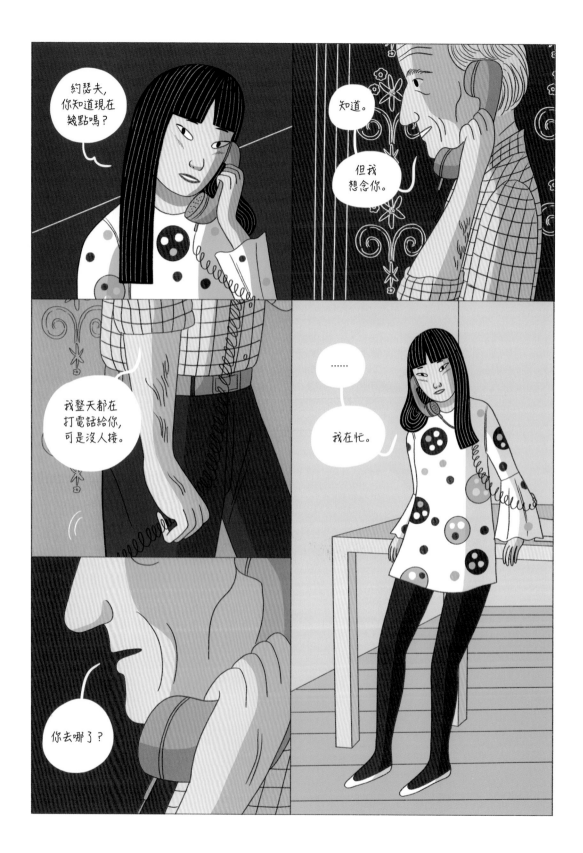

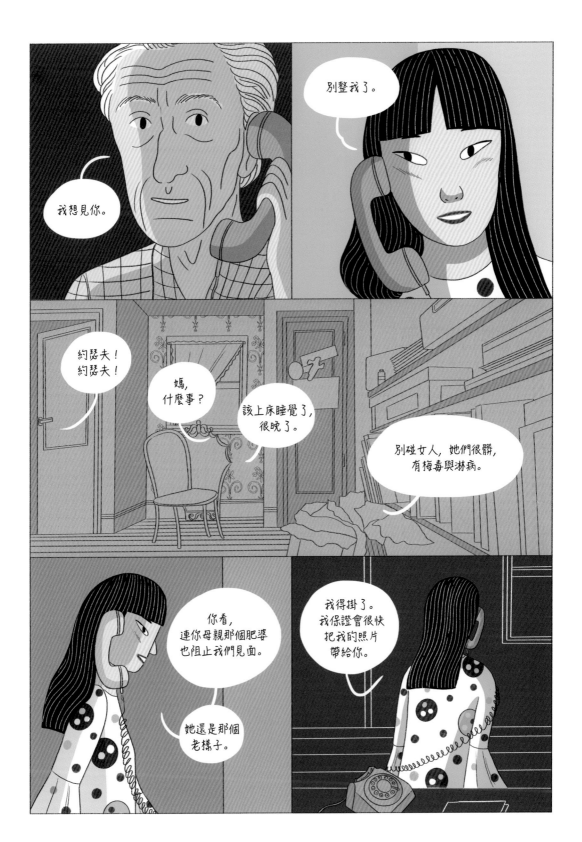

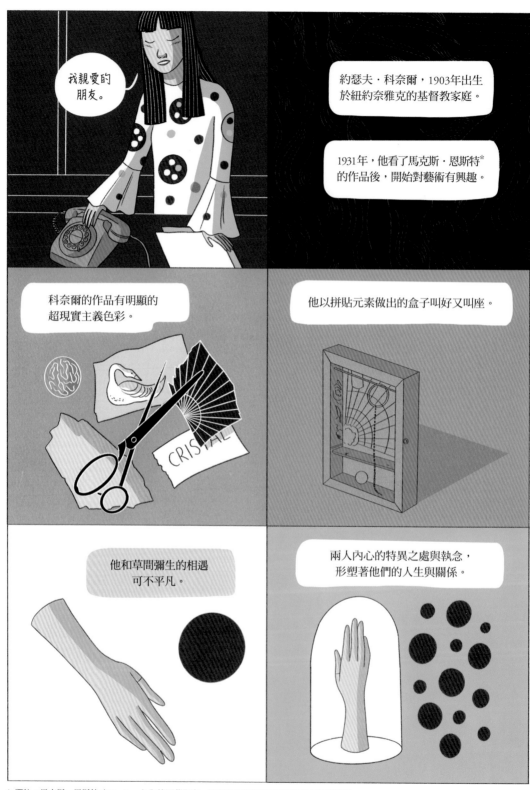

科奈爾和母親與身障的弟弟，住在烏托邦公園大道的殖民式房屋。

（書名）
《烏托邦公園大道：約瑟夫・科奈爾的人生與作品》

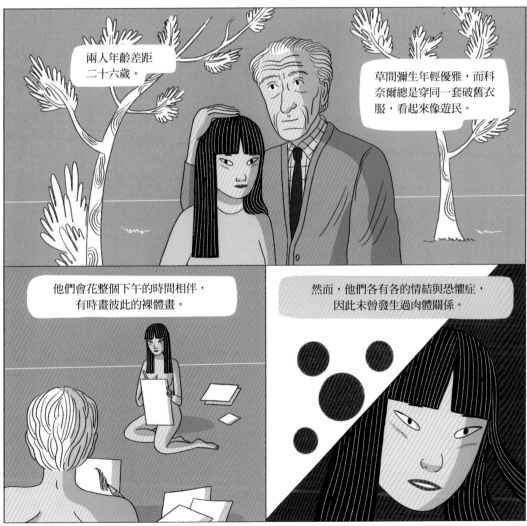

兩人年齡差距二十六歲。

草間彌生年輕優雅，而科奈爾總是穿同一套破舊衣服，看起來像遊民。

他們會花整個下午的時間相伴，有時畫彼此的裸體畫。

然而，他們各有各的情結與恐懼症，因此未曾發生過肉體關係。

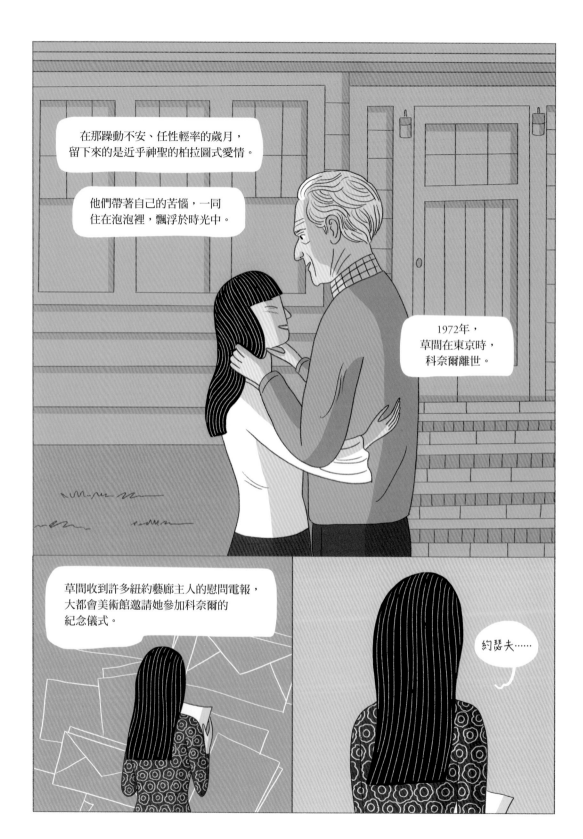

在那躁動不安、任性輕率的歲月，
留下來的是近乎神聖的柏拉圖式愛情。

他們帶著自己的苦惱，一同
住在泡泡裡，飄浮於時光中。

1972年，
草間在東京時，
科奈爾離世。

草間收到許多紐約藝廊主人的慰問電報，
大都會美術館邀請她參加科奈爾的
紀念儀式。

約瑟夫……

在她的朋友中,
約瑟夫是最親密的一個。

對你來說,
死亡的感覺
是什麼?

死亡
並不讓我害怕,
一點也不會⋯⋯

那就像走進
另一個房間。

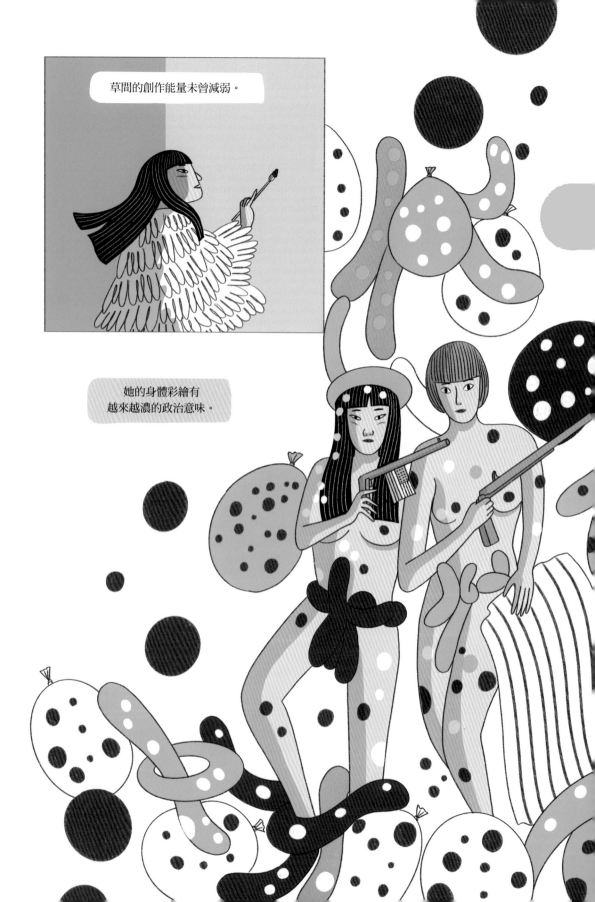

草間的創作能量未曾減弱。

她的身體彩繪有
越來越濃的政治意味。

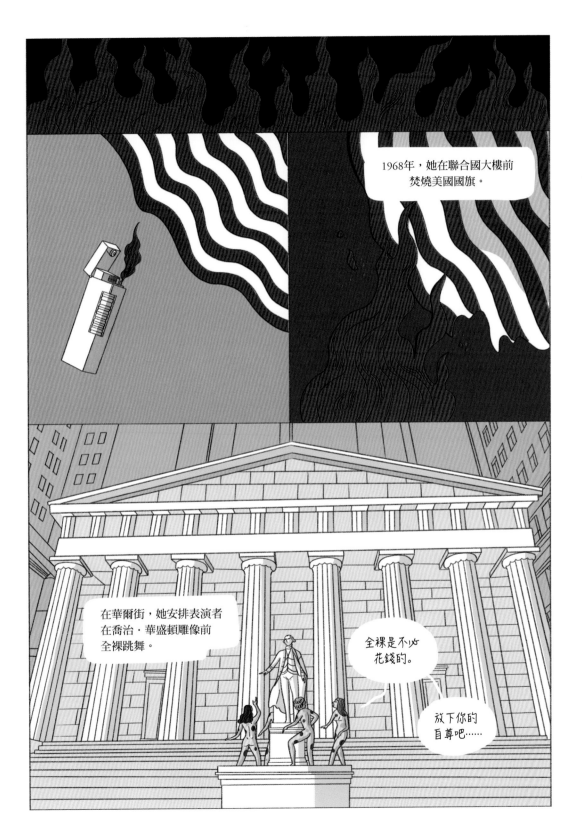

93

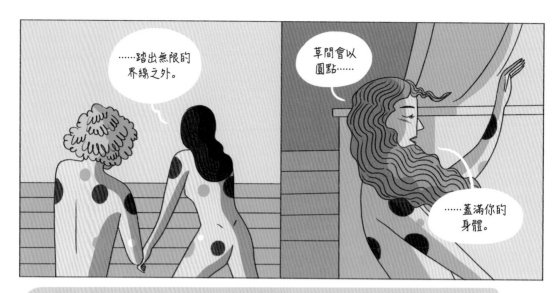

她安排一項乍現活動《同志婚禮》，地點是在紐約沃克大道的一處大型閣樓，那時依然是1968年。

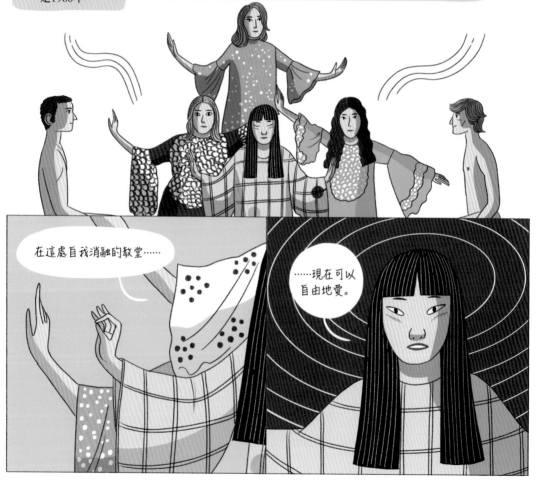

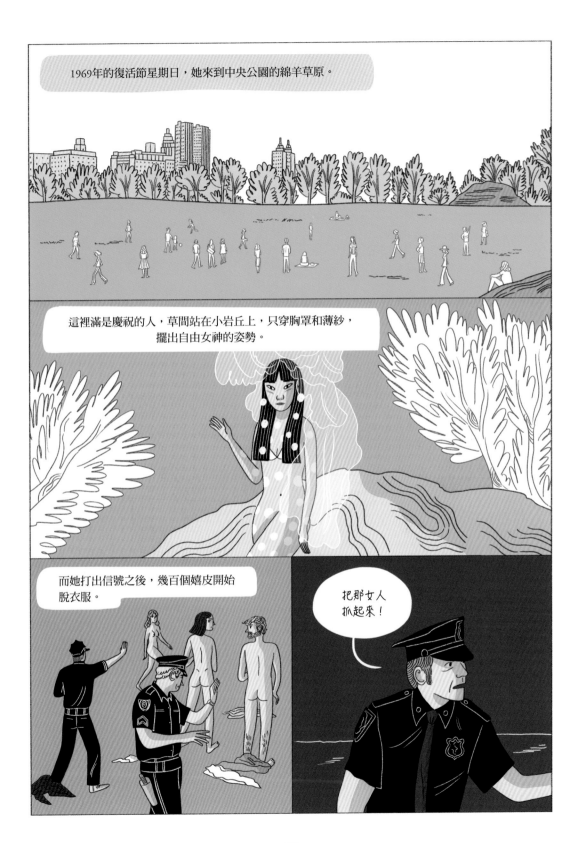

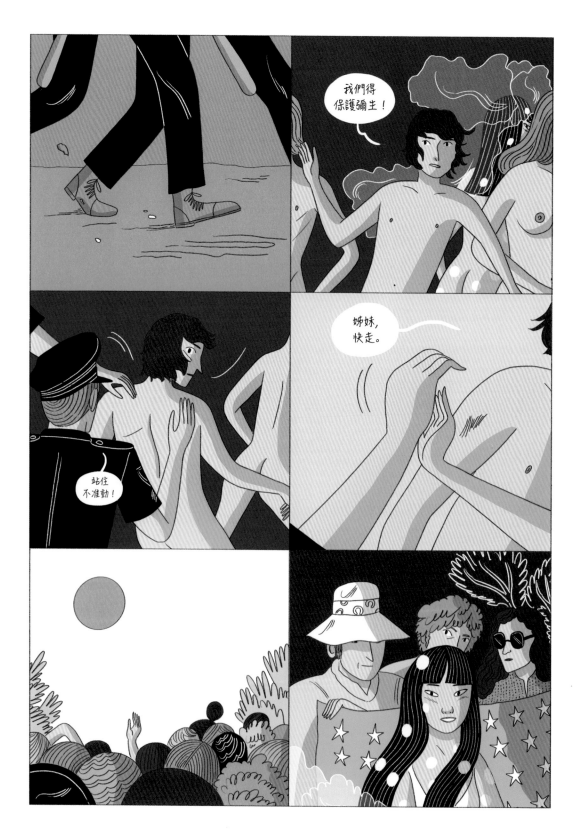

96

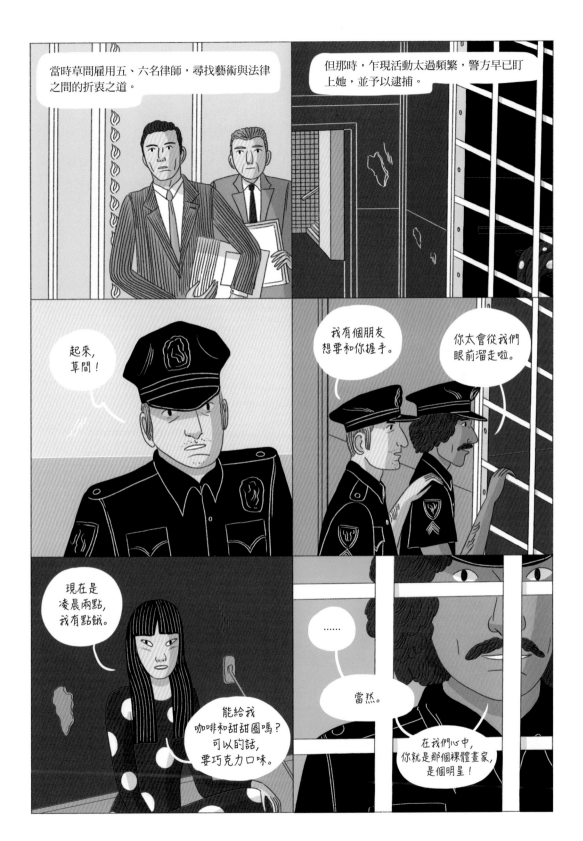

當時草間雇用五、六名律師，尋找藝術與法律之間的折衷之道。

但那時，乍現活動太過頻繁，警方早已盯上她，並予以逮捕。

起來，草間！

我有個朋友想要和你握手。

你太會從我們眼前溜走啦。

現在是凌晨兩點，我有點餓。

能給我咖啡和甜甜圈嗎？可以的話，要巧克力口味。

……

當然。

在我們心中，你就是那個裸體畫家，是個明星！

當時，從《每日新聞》*到《紐約時報》，紛紛報導這位嬌小的日本藝術家。

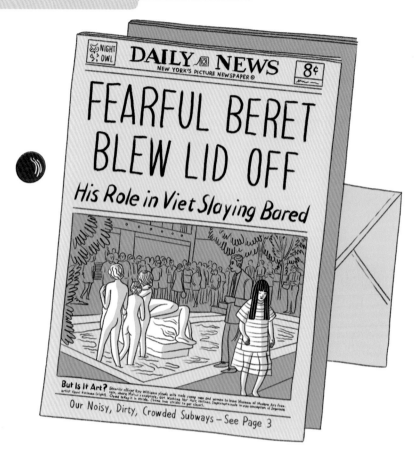

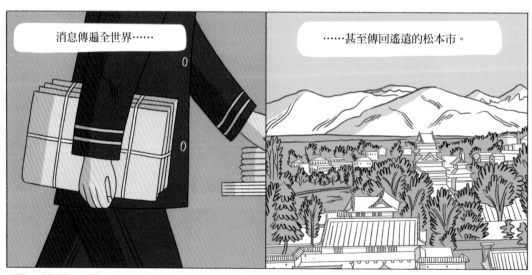

消息傳遍全世界……

……甚至傳回遙遠的松本市。

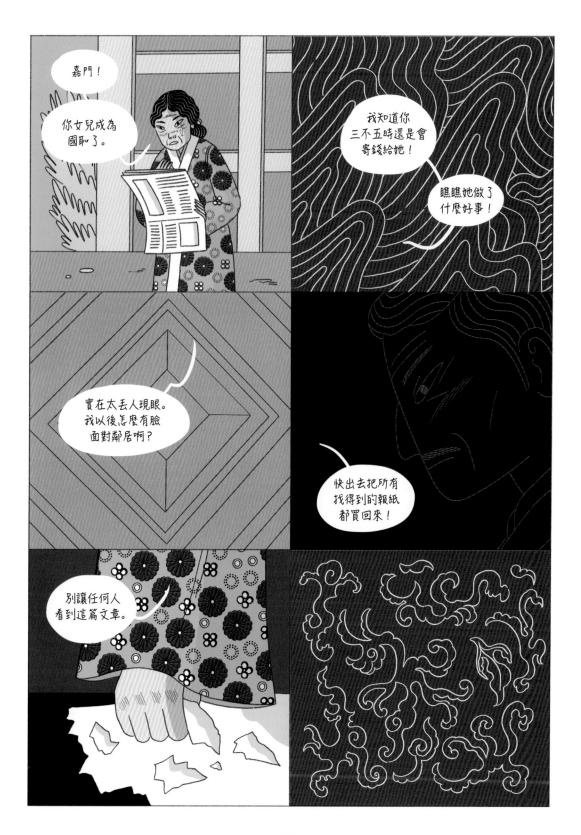

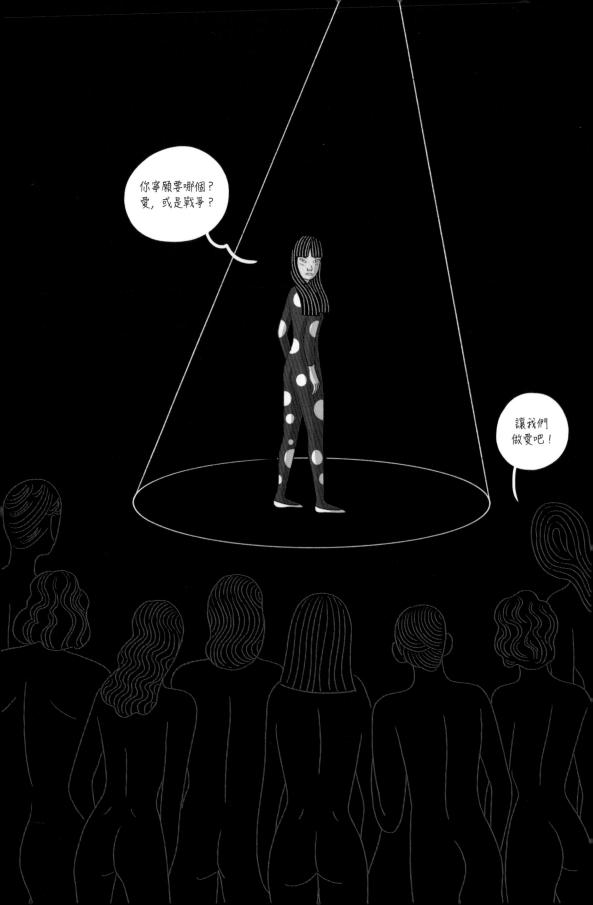

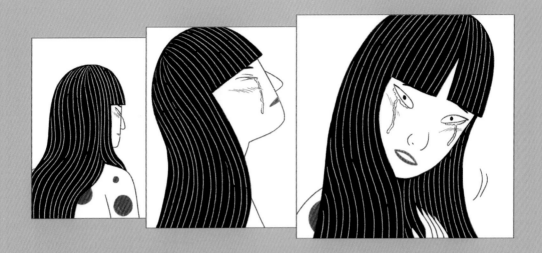

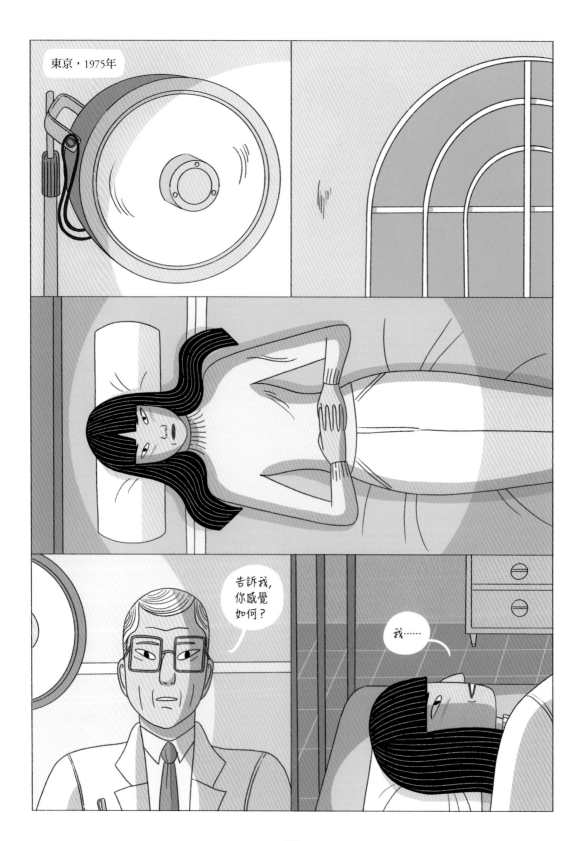

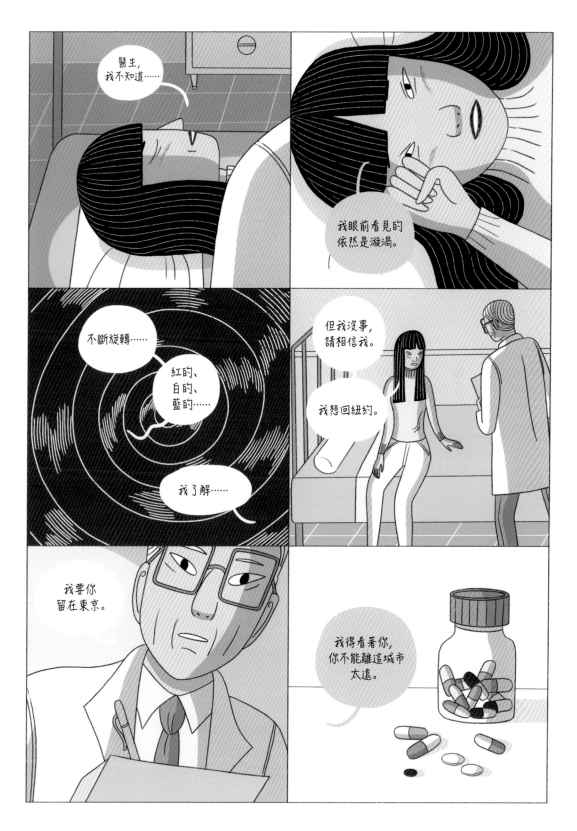

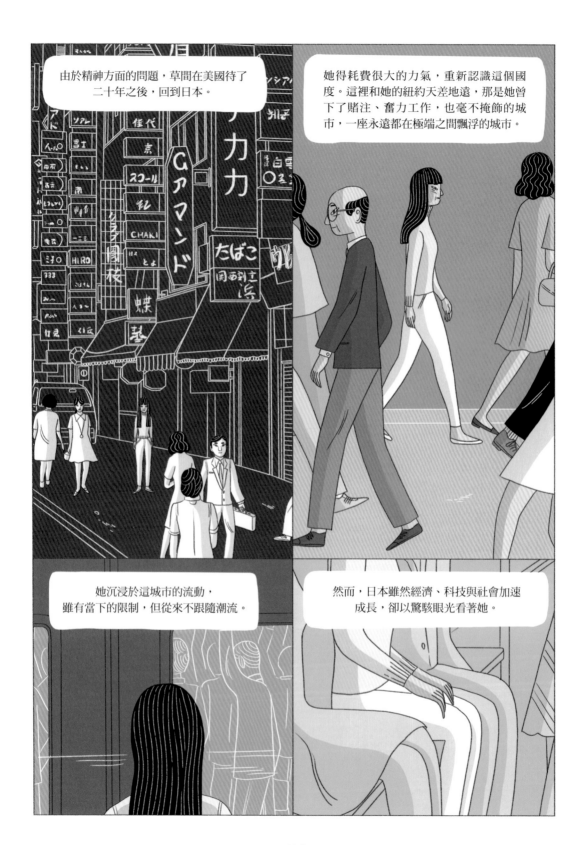

由於精神方面的問題，草間在美國待了二十年之後，回到日本。

她得耗費很大的力氣，重新認識這個國度。這裡和她的紐約天差地遠，那是她曾下了賭注、奮力工作，也毫不掩飾的城市，一座永遠都在極端之間飄浮的城市。

她沉浸於這城市的流動，雖有當下的限制，但從來不跟隨潮流。

然而，日本雖然經濟、科技與社會加速成長，卻以驚駭眼光看著她。

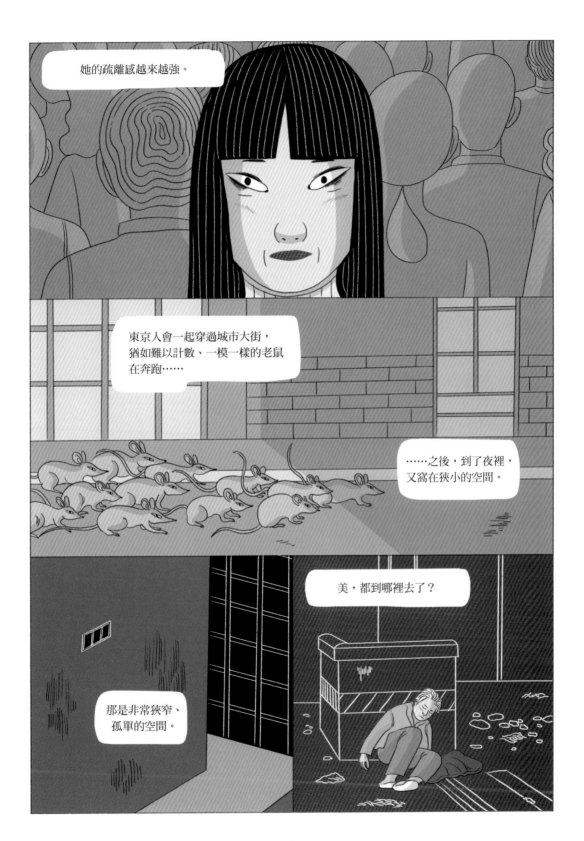

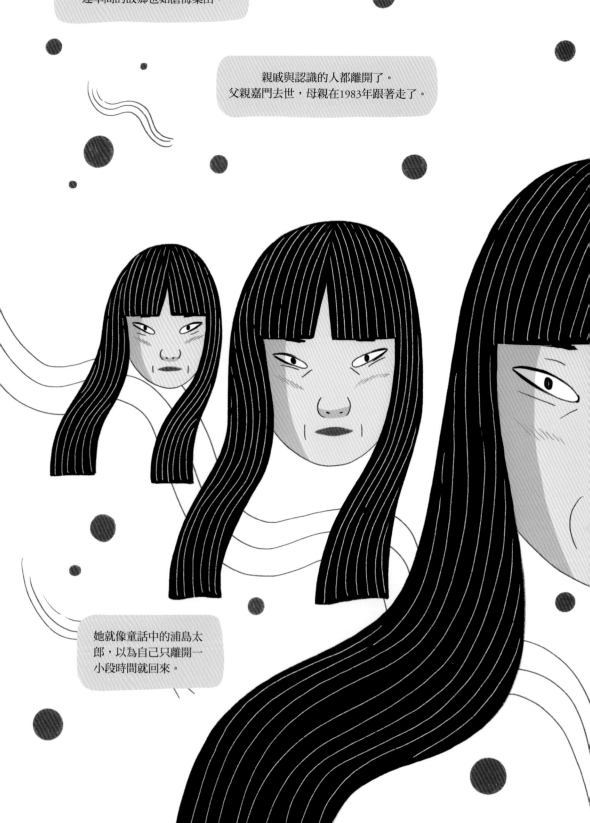

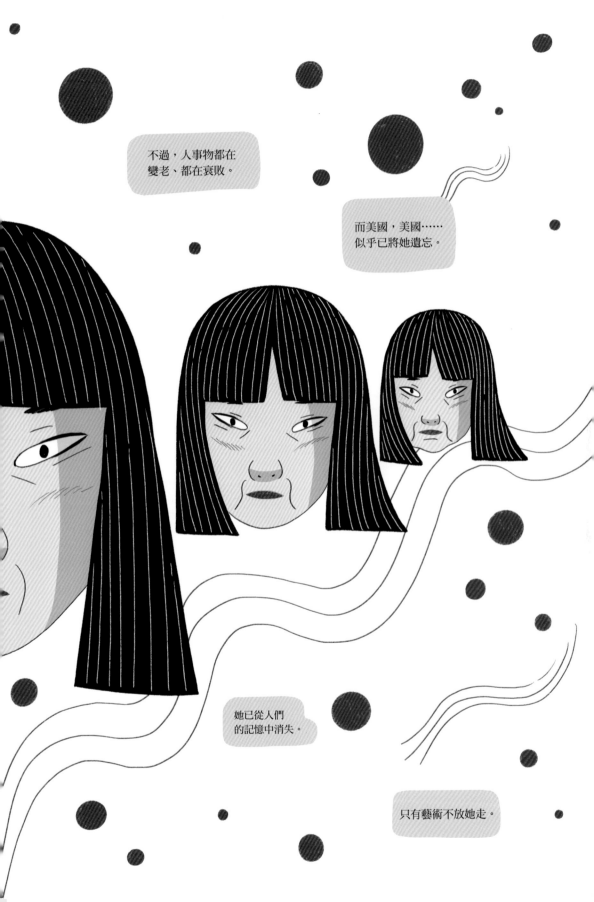

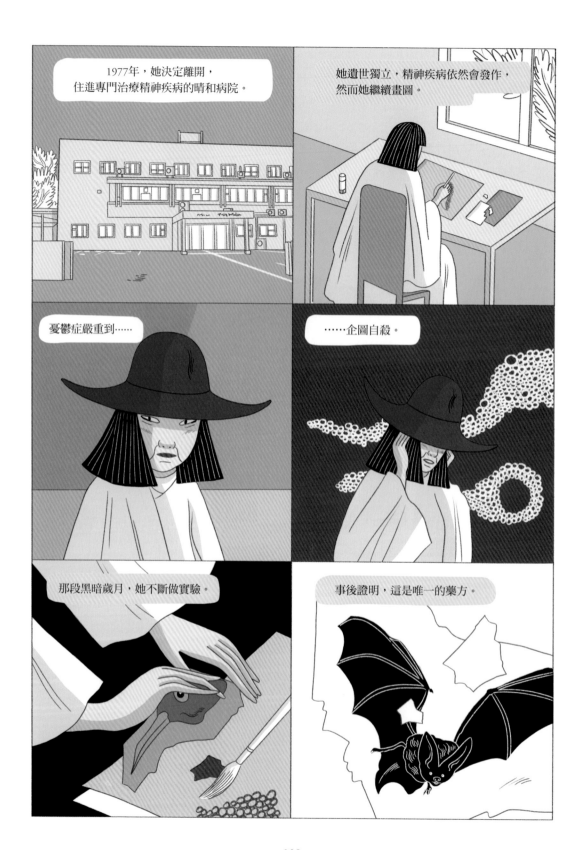

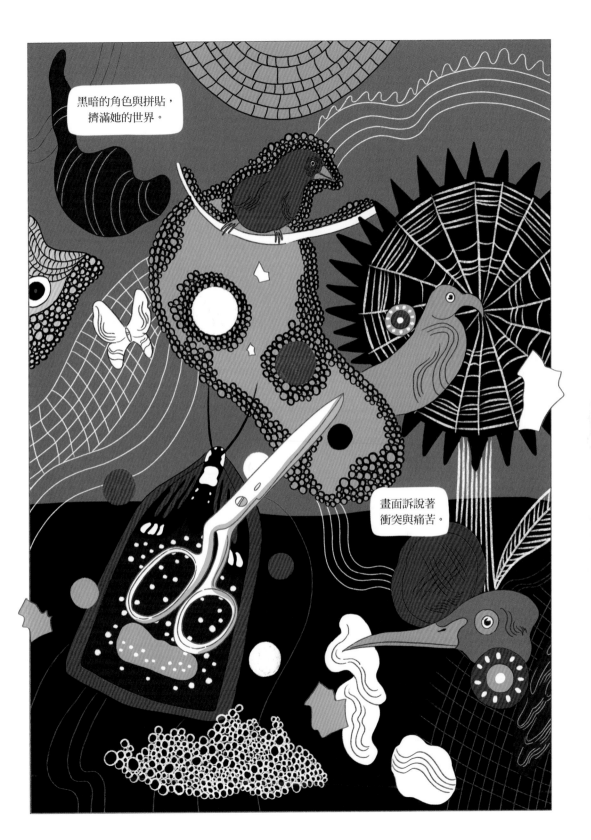

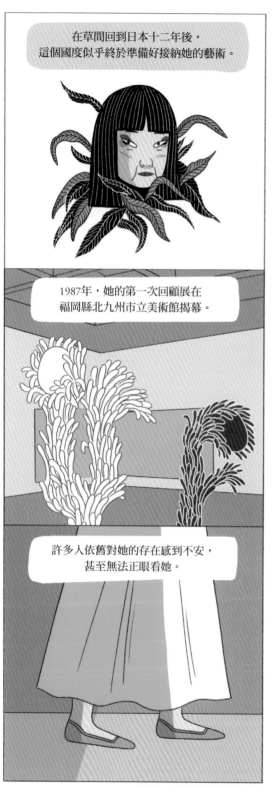

在草間回到日本十二年後，
這個國度似乎終於準備好接納她的藝術。

1987年，她的第一次回顧展在
福岡縣北九州市立美術館揭幕。

許多人依舊對她的存在感到不安，
甚至無法正眼看她。

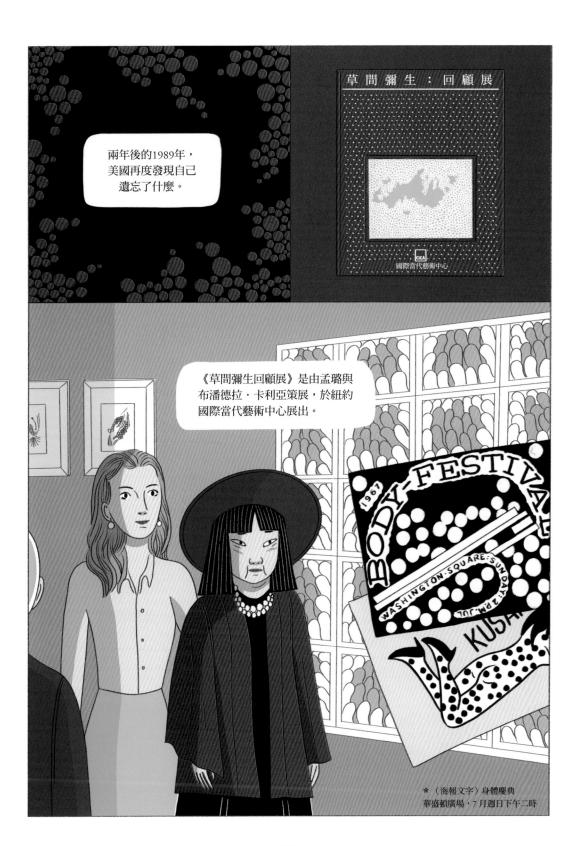

兩年後的1989年，美國再度發現自己遺忘了什麼。

草間彌生：回顧展

國際當代藝術中心

《草間彌生回顧展》是由孟璐與布潘德拉·卡利亞策展，於紐約國際當代藝術中心展出。

＊（海報文字）身體慶典
華盛頓廣場，7月週日下午二時

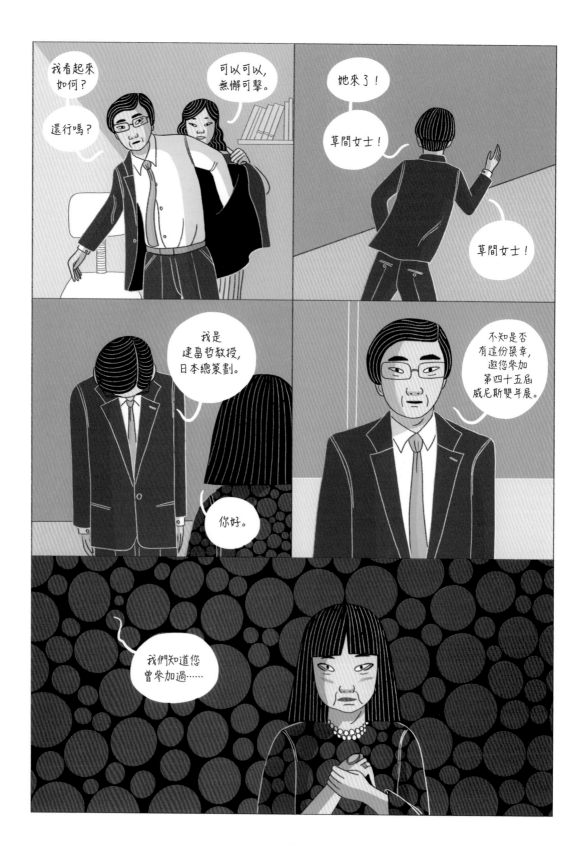

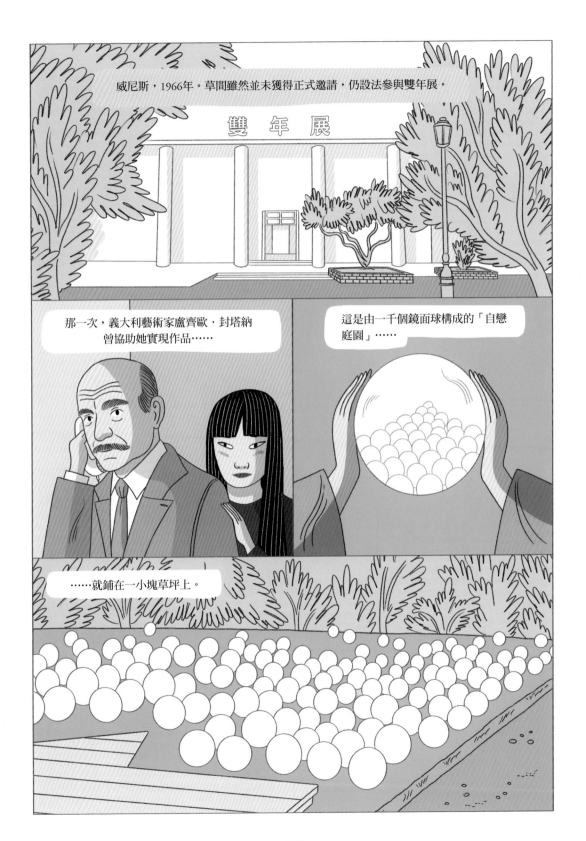

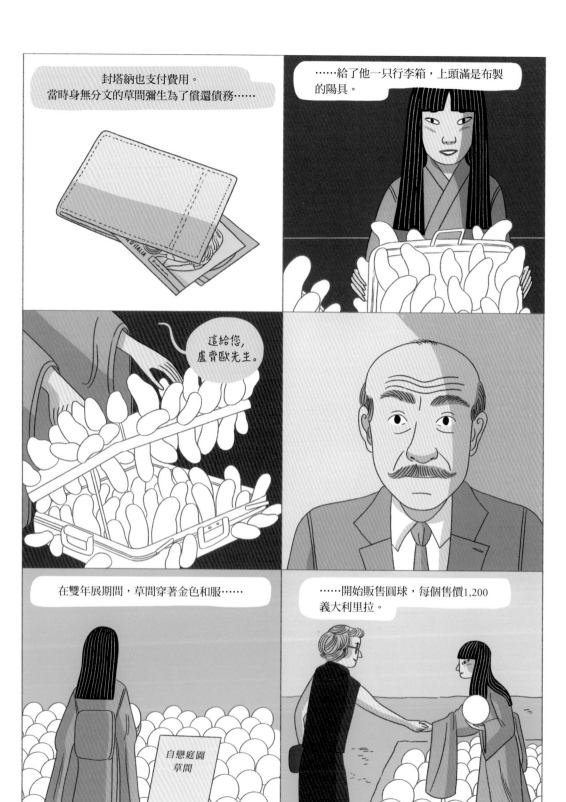

封塔納也支付費用。
當時身無分文的草間彌生為了償還債務……

……給了他一只行李箱，上頭滿是布製的陽具。

這給您，
盧齊歐先生。

在雙年展期間，草間穿著金色和服……

自戀庭園
草間

……開始販售圓球，每個售價1,200
義大利里拉。

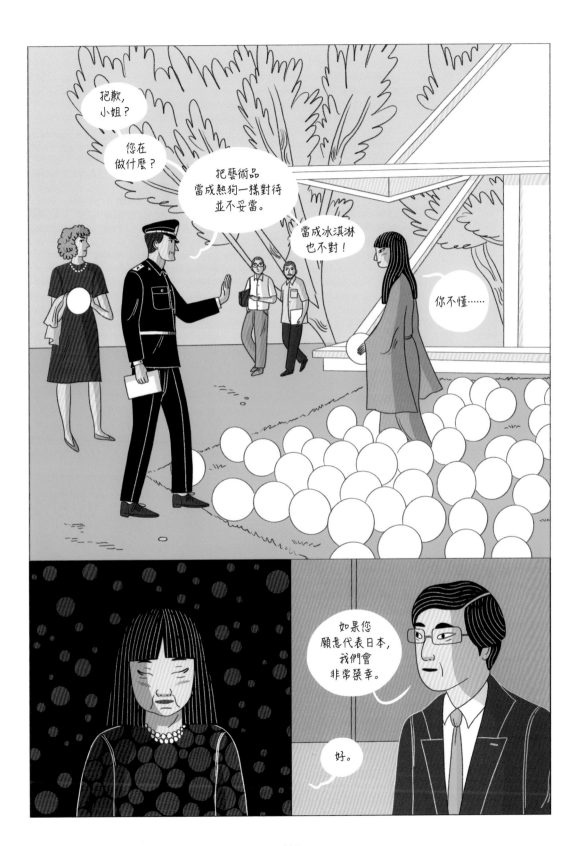

於是，1993年，草間和建畠哲教授為威尼斯雙年展日本館策展裝置。

她的醫生隨侍在側，以免她此時已極度脆弱的神經系統出現惡化。

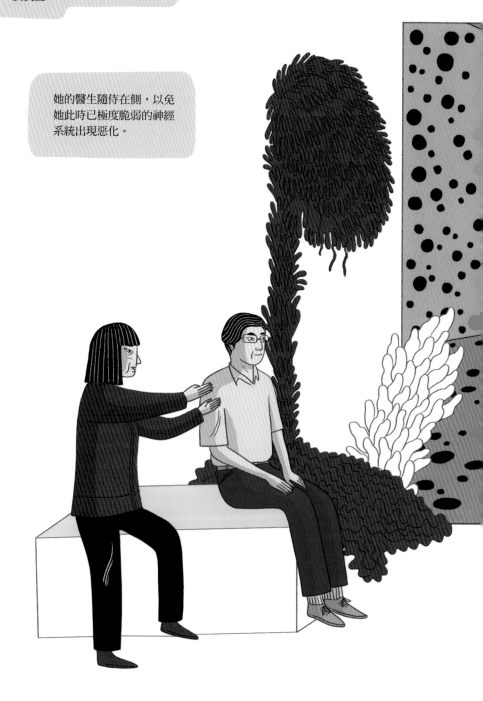

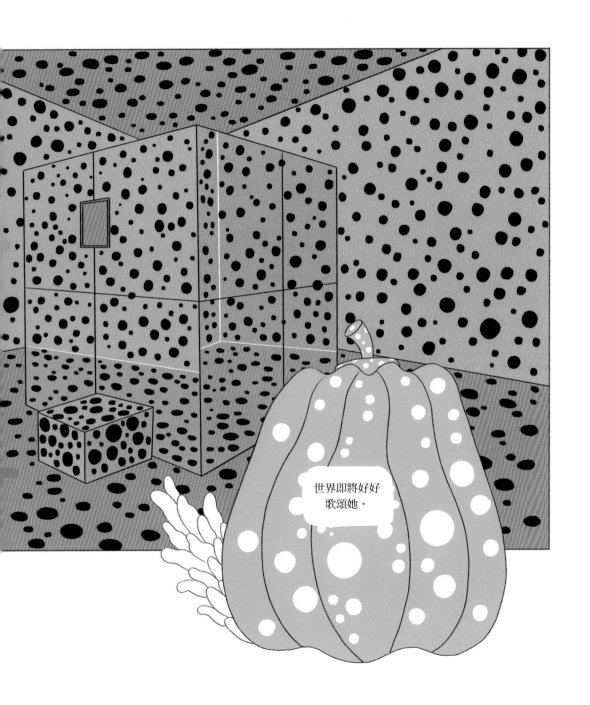

世界即將好好
歌頌她。

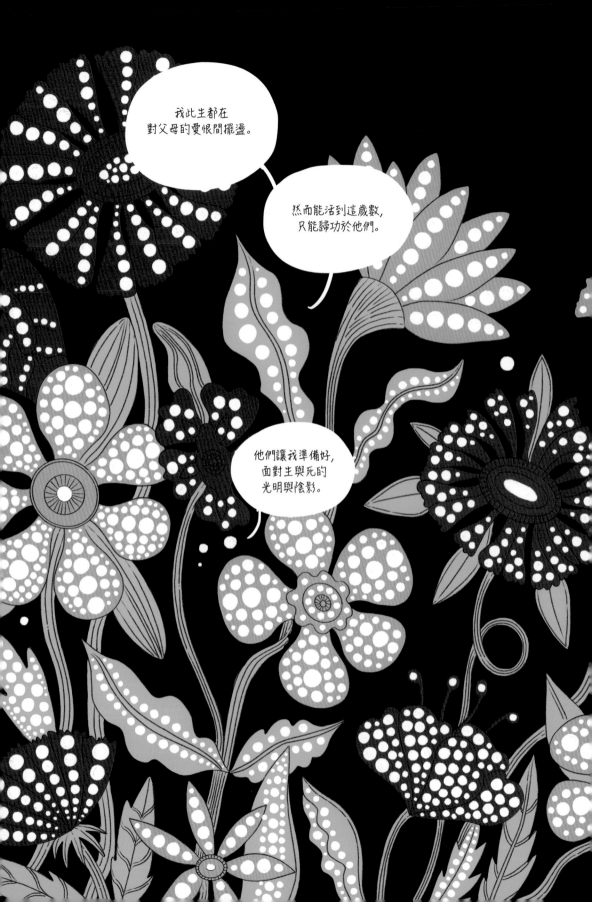

這就是畢生奉獻於
藝術的草間彌生。

她離開家，
過著自己想要的生活。

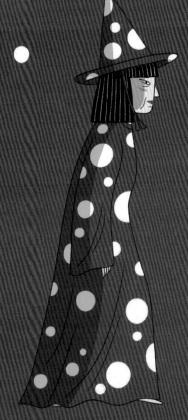

探索新世界，
而在漫遊的過程結束時，
對流逝的時間感到空虛。

思考生與死。

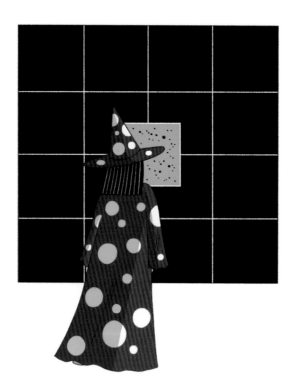

以及人人尋找自我時
的無盡循環。

她猶如堅定的星星在發光。

……這麼常做夢與擔憂的她，
或許將消失其中。

致謝

謝謝義大利出版人巴塔薩・帕格尼（Balthazar Pagani）給予機會。
他們知道我熱愛草間彌生，因此打造出這愉快的連結。
謝謝盧卡・波齊（Luca Pozzi）總在身邊支持我。2020年會有許多美好的事物誕生。
謝謝拉姆工作室（Studio Ram）與珊德拉・西索芙（Sandra Sisofo）對本書的關照與耐心。
謝謝草間彌生——她是個這麼完整的女性與藝術家。

參考資料

⊛ *Infinity Net: My Autobiography*. Yayoi Kusama, Tate Publishing, 2013
（中文版《無限的網：草間彌生自傳》，木馬文化出版）

⊛ *Kusama – Infinity*, 由希瑟・冷次（Heather Lenz）執導的紀錄片， 2018
（中文片名《草間∞彌生》）

⊛ 草間彌生網站： http://yayoi-kusama.jp

⊛ *Georgia O'Keeffe: Artists' views*, Yayoi Kusma, 25 June 2019 （與歐姬芙通信是摘自泰德美術館
的文章： www.tate.org.uk/tate-etc/issue-37-summer-2016/georgia-okeeffe-artists-views）

⊛ 唐納・賈德（Donald Judd）的文章： www.artnews.com/art-news/retrospective/from-the-
archives- donald-judd-on-yayoi-kusamas-first-new-york-solo-show-in-1959-7823

愛視界　027

草間彌生：執念，愛與藝術
Kusama: The Graphic Novel

作者	埃莉薩・馬切拉里（Elisa Macellari）
譯者	呂奕欣

出版者	愛米粒出版有限公司
地址	台北市 10445 中山北路二段 26 巷 2 號 2 樓
編輯部專線	（02）25622159
傳真	（02）25818761

總編輯	莊靜君
責任編輯	許嘉諾
美術編輯	王瓊瑤
行銷企劃	史黛西
行政編輯	曾于珊
印刷	上好印刷股份有限公司
電話	（04）2315-0280
初版	二〇二三年五月一日
定價	380 元
讀者專線	TEL：(02) 23672044 / (04) 23595819#230
	FAX：(02) 23635741 / (04) 23595493
	E-mail：service@morningstar.com.tw
郵政劃撥	15060393（知己圖書股份有限公司）
法律顧問	陳思成
國際書碼	978-626-97095-4-0

© Centauria Editore srl 2020
texts and illustrations © Elisa Macellari 2020
Complex Chinese translation copyright © 2023 by Emily
Publishing Company, Ltd.

因為閱讀，我們放膽作夢，恣意飛翔。
在看書成了非必要奢侈品，文學小說式微的年代，
愛米粒堅持出版好看的故事，
讓世界多一點想像力，多一點希望。

愛米粒FB　　愛米粒的外國　　填寫線上回函卡
　　　　　　與文學讀書會　　送購書優惠券